U0152775

岳婷婷　著

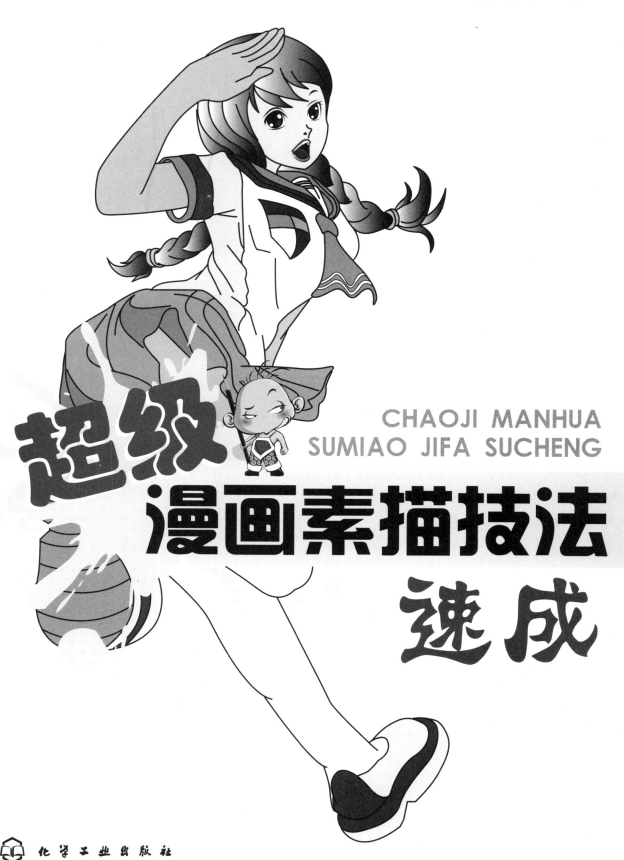

CHAOJI MANHUA
SUMIAO JIFA SUCHENG

超级漫画素描技法速成

化学工业出版社
·北京·

图书在版编目(CIP)数据

超级漫画素描技法速成/岳婷婷著．—北京：化学工业出版社，2010.5
ISBN 978-7-122-08010-3

Ⅰ．超…　Ⅱ．岳…　Ⅲ．漫画-素描-技法（美术）　Ⅳ．①J218.2②J214

中国版本图书馆CIP数据核字（2010）第048608号

责任编辑：丁尚林　　　　　　　装帧设计：刘丽华
责任校对：战河红

出版发行：化学工业出版社(北京市东城区青年湖南街13号　邮政编码100011)
印　　装：北京画中画印刷有限责任公司
889mm×1194mm　1/16　印张6½　字数148千字　2010年5月北京第1版第1次印刷

购书咨询：010-64518888 (传真：010-64519686)　　售后服务：010-64518899
网　　址：http://www.cip.com.cn
凡购买本书，如有缺损质量问题，本社销售中心负责调换。

定　　价：18.00元

前 言

　　漫画是动画片制作的基础，具有广阔的市场。动画片已成为现代人时尚生活不可或缺的主题，深受年青人的喜爱，也引起了国家、文化产业及教育界的高度关注。学习绘画漫画，不但是专业人士的必需，也是更多青少年的兴趣爱好。

　　漫画的表现手法有多样，素描表现技法是其中的一种，通过结构线辅助可以准确把握人物的塑造。

　　漫画人物的表现，重点在于人物个性的突出。个性鲜明的人物，如何通过面部刻画五官和表情以及形体动作整体表现呢？

　　书中通过四个部分进行介绍，第一、二章用具体的图例对五官及表情的画法进行了示范；第三章用结构图与完成稿对比的形式，搭配步骤分解图，对人物素描整体画法进行了细致的讲解。最后的第四章中，示范的是在形象造型中已经形成一个独立门类的Q版造型，整章从面部表情和整体形象两方面对Q版人物进行了完整的示范，并分析了绘画技巧。

　　本书绘画步骤清晰，讲解简明，希望能让广大漫画爱好者快速入门，轻松学会用素描的方式来绘制卡通漫画。

<div align="right">岳婷婷</div>

目 录

第一章
漫画人物头部造型

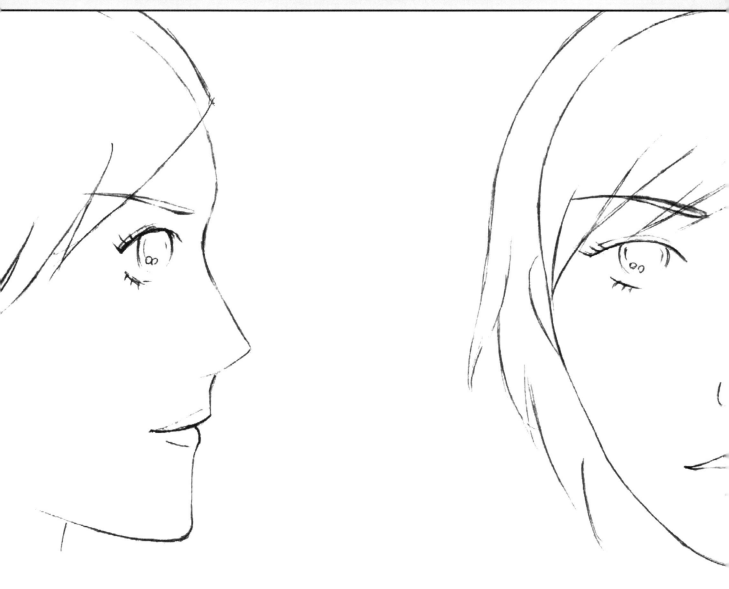

　　造型基于结构，在漫画人物造型中，结构的掌握极其重要。本章从结构着手，通过不同角度来表现漫画人物头部造型。

一、头部结构

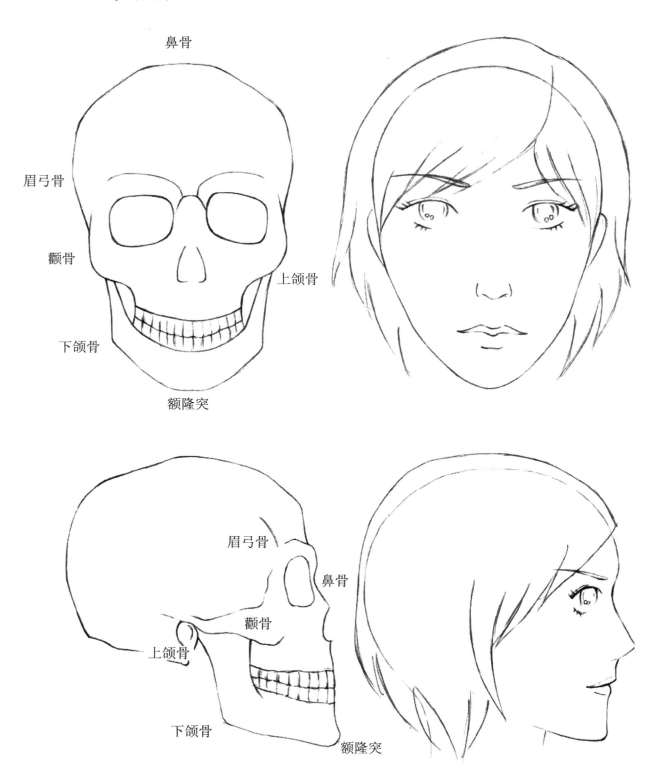

鼻骨

眉弓骨

颧骨

上颌骨

下颌骨

额隆突

眉弓骨

鼻骨

颧骨

上颌骨

下颌骨

额隆突

　　漫画人物的面部也是由几个关键的结构支撑，我们在绘制的时候应该注意颧骨、眉弓骨、鼻骨、上颌骨、下颌骨和额隆突的表现。

二、通过几何形的简化来表现面部角度变化

1. 转面

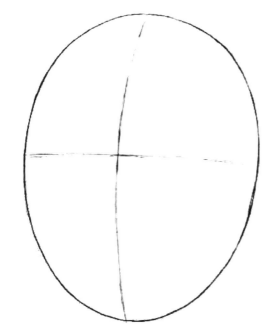 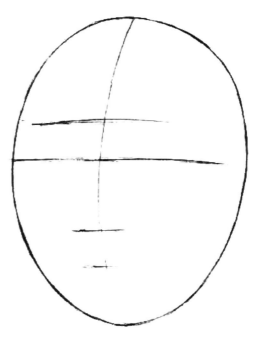

步骤一　用简单的椭圆形画出头部轮廓。　　步骤二　对五官位置进行定位。

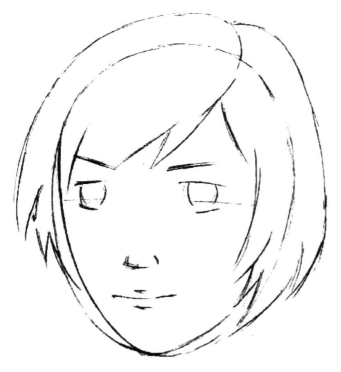 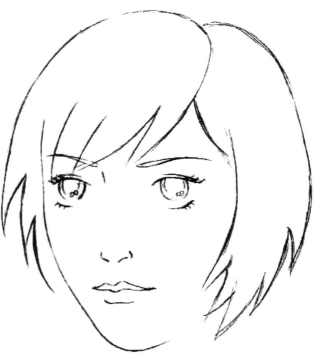

步骤三　在几何形基础上完成五官及
　　　　其他部分的造型。　　　　　　　步骤四　完成细节刻画。

5/6转面

左边眼睛较右眼宽度窄。

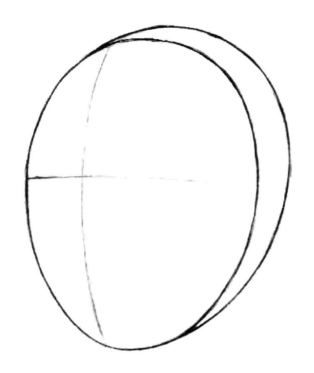

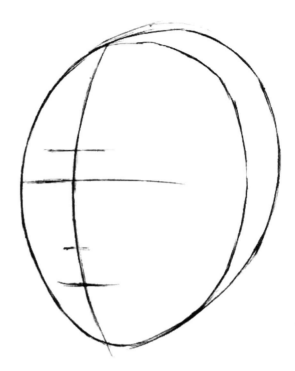

步骤一　用简单的椭圆形画出头部轮廓。

步骤二　对五官位置进行定位。

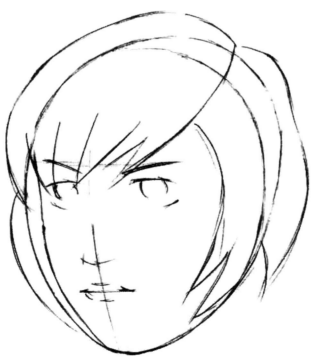

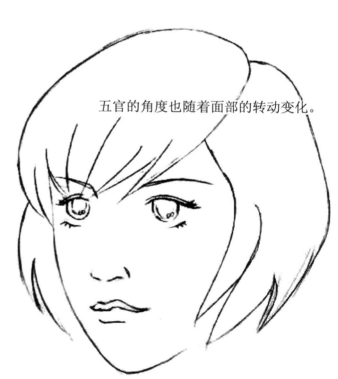

五官的角度也随着面部的转动变化。

步骤三　在几何形基础上完成五官
　　　　及其他部分的造型。

步骤四　完成细节刻画。

3/4 转面

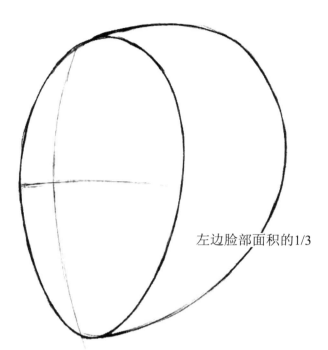

左边脸部面积的1/3

步骤一　用简单的椭圆形画出头部轮廓。

步骤二　对五官位置进行定位。

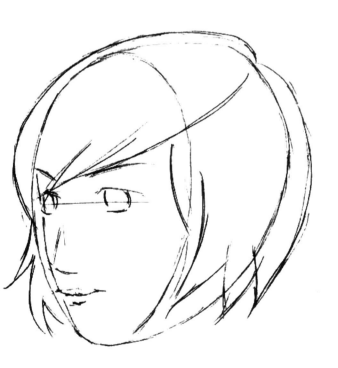

步骤三　在几何形基础上完成五官
　　　　及其他部分的造型。

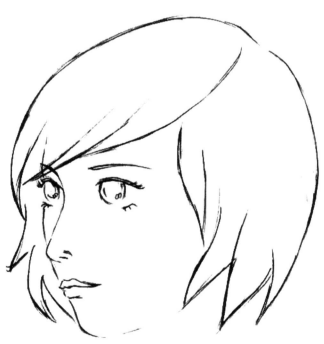

步骤四　完成细节刻画。

3/5 转面

2．俯视和仰视

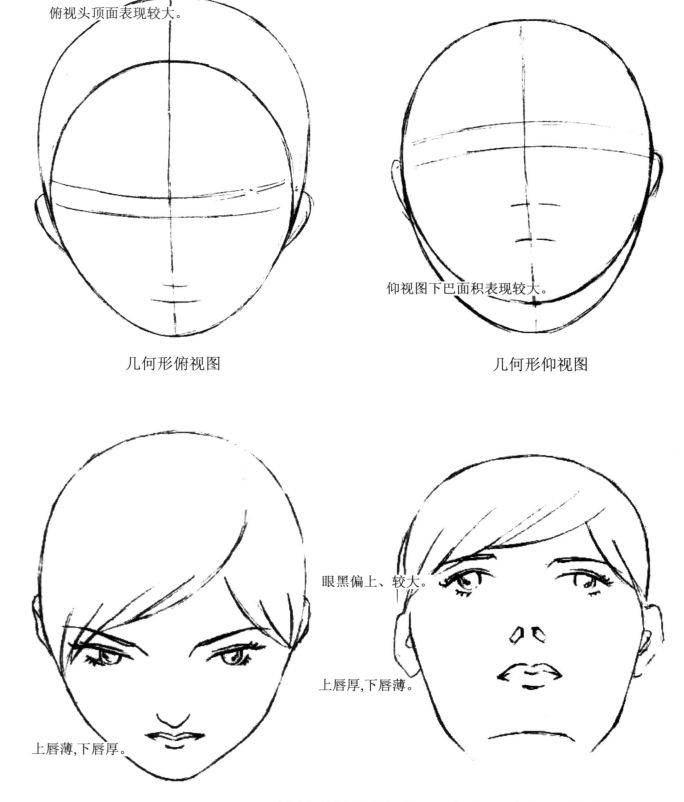

俯视头顶面表现较大。

仰视图下巴面积表现较大。

几何形俯视图　　　　　　　　几何形仰视图

眼黑偏上、较大。

上唇厚,下唇薄。

上唇薄,下唇厚。

仰视和俯视的头部表现，脸型、五官的造型都有所变化。

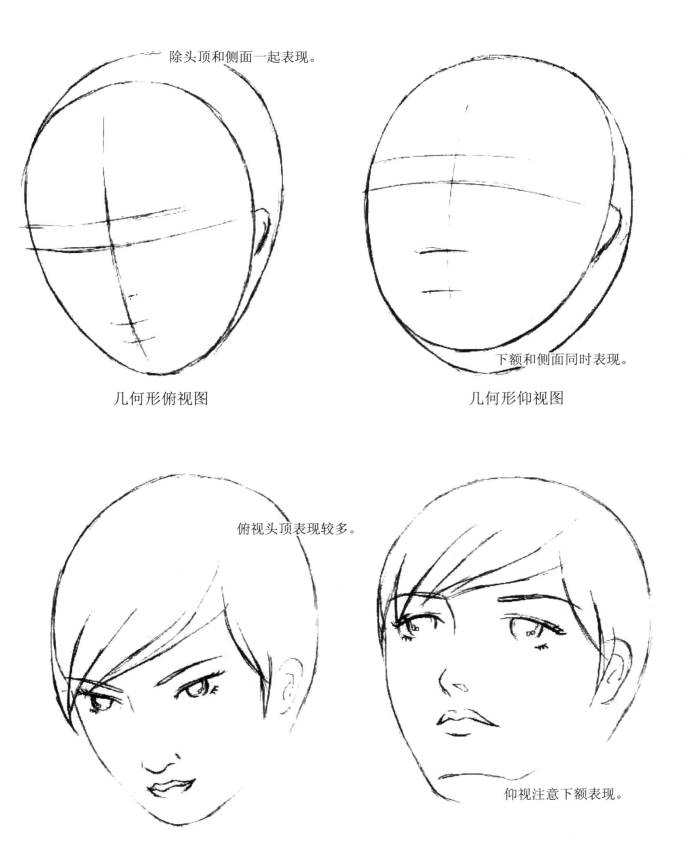

除头顶和侧面一起表现。

几何形俯视图

下额和侧面同时表现。

几何形仰视图

俯视头顶表现较多。

仰视注意下额表现。

5/6转面仰视和俯视

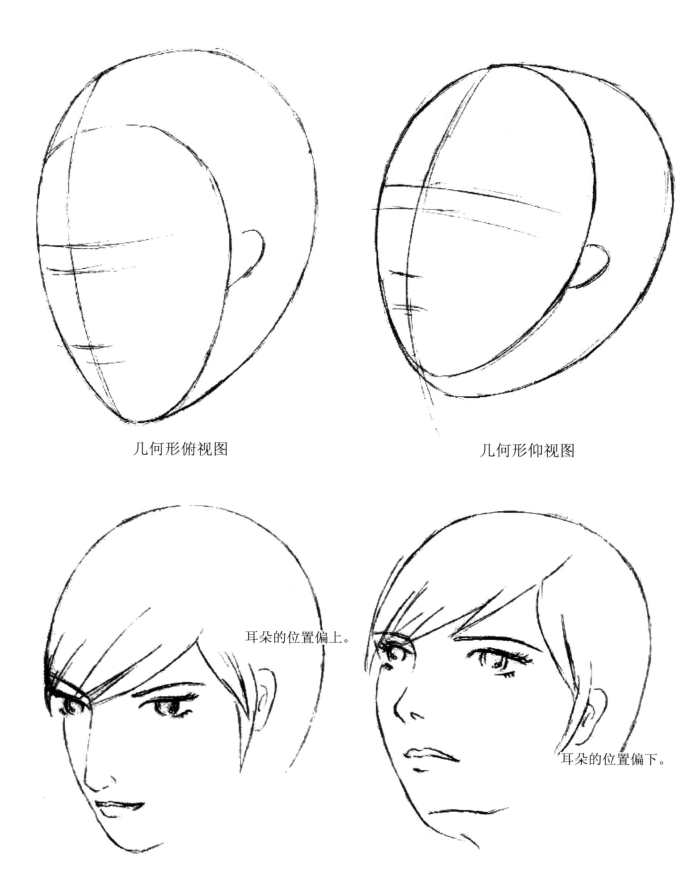

几何形俯视图

几何形仰视图

耳朵的位置偏上。

耳朵的位置偏下。

3/4转面仰视和俯视

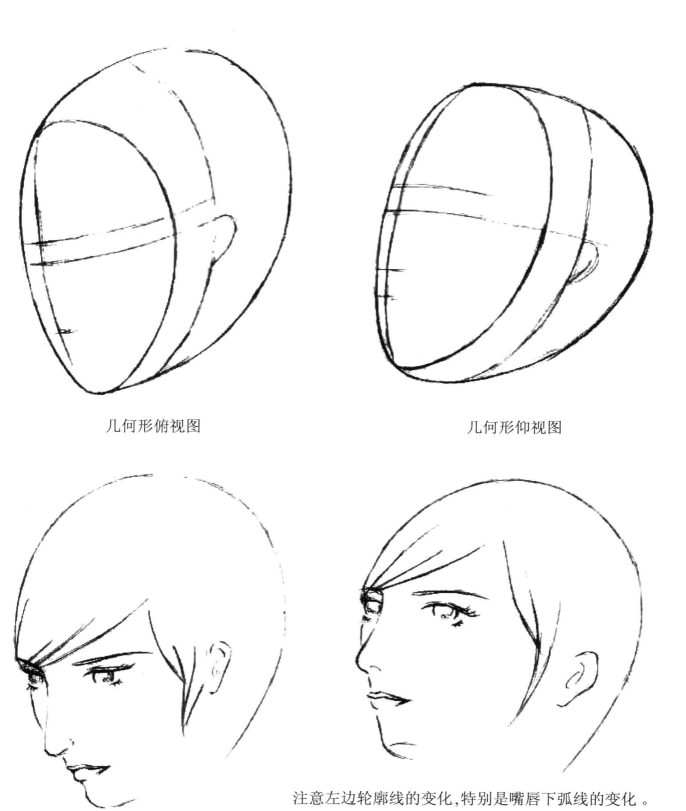

几何形俯视图　　　　　　　　　　几何形仰视图

注意左边轮廓线的变化,特别是嘴唇下弧线的变化 。

3/5 转面仰视和俯视

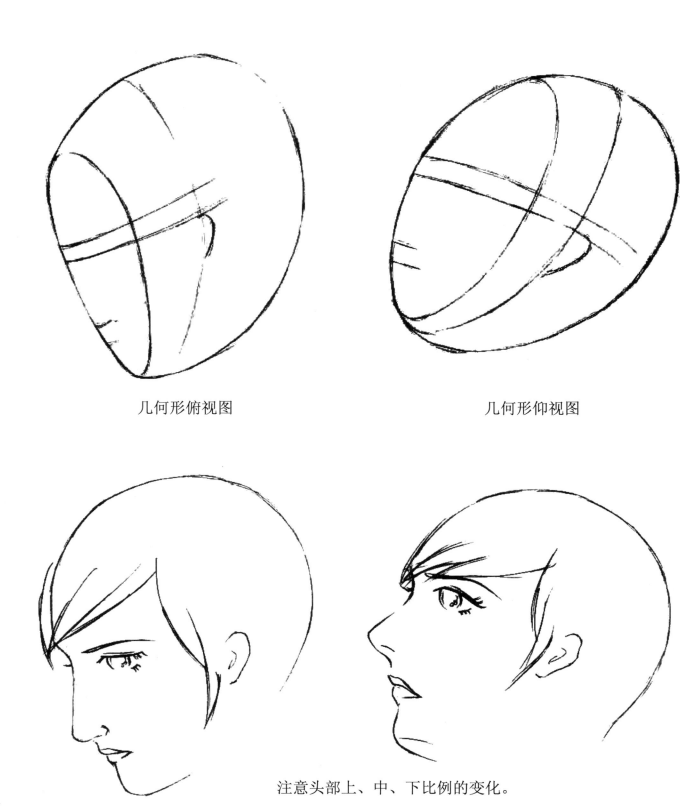

几何形俯视图　　　　　　　　　几何形仰视图

注意头部上、中、下比例的变化。

侧面仰视和俯视

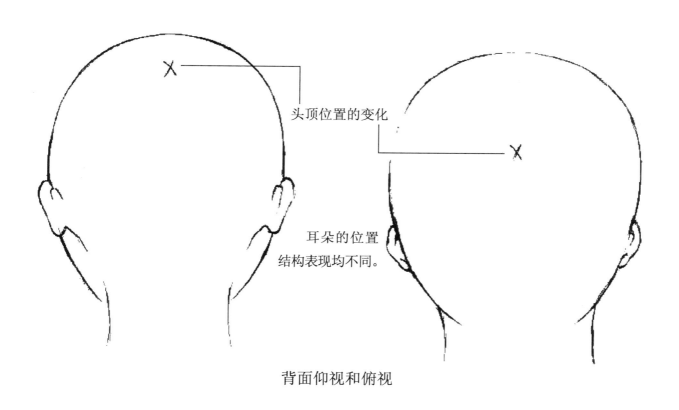

头顶位置的变化

耳朵的位置
结构表现均不同。

背面仰视和俯视

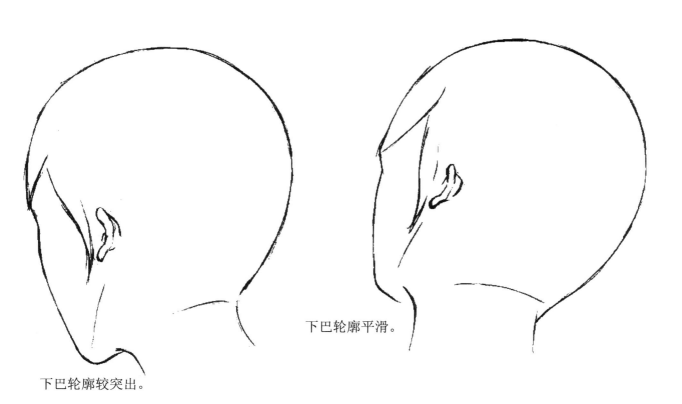

下巴轮廓平滑。

下巴轮廓较突出。

1/4侧面仰视和俯视

三、不同年龄段的不同角度面部表现

1. 正面

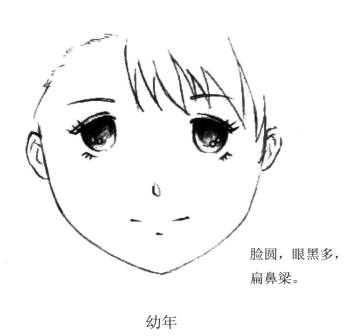

脸圆，眼黑多，
扁鼻梁。

幼年

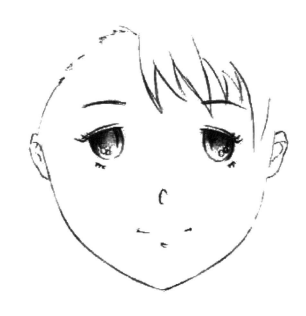

少年

脸略拉长，眼黑减少，
鼻梁开始明显。

瓜子脸，眼型拉长，
鼻梁明显。

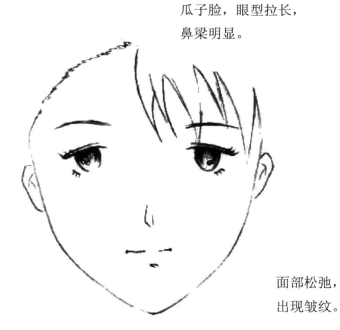

青年

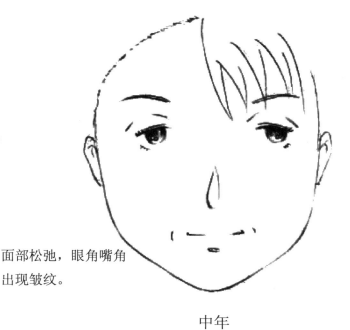

面部松弛，眼角嘴角
出现皱纹。

中年

2. 侧面

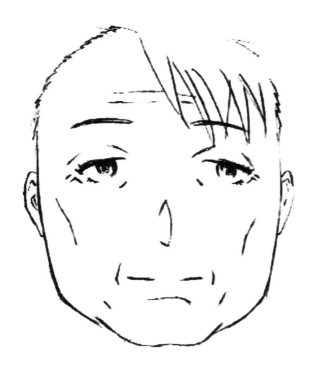

老年

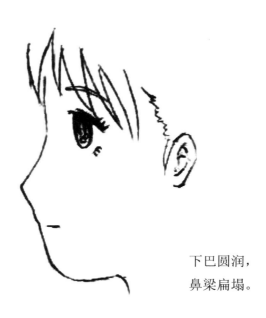

下巴圆润,
鼻梁扁塌。

幼年

面部松弛更加明显,
额头、脸颊、嘴角
皱纹表现明显。

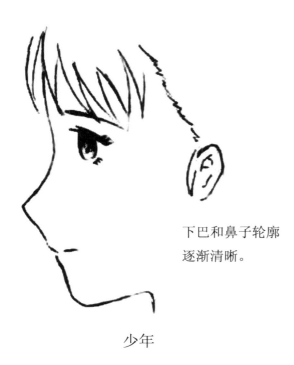

下巴和鼻子轮廓
逐渐清晰。

少年

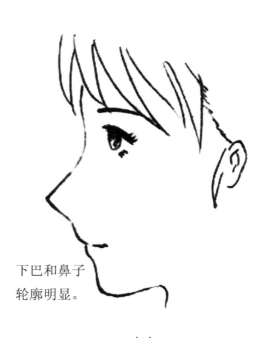

下巴和鼻子
轮廓明显。

青年

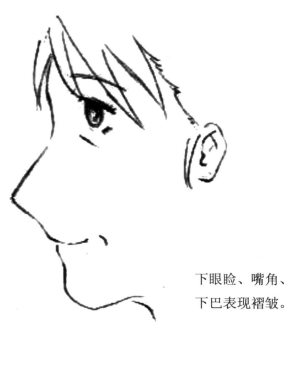

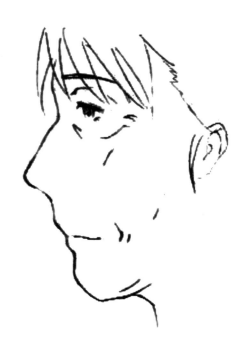

眼角、嘴角、
下巴表现皱纹
眼睛变小呈
三角状。

下眼睑、嘴角、
下巴表现褶皱。

中年

老年

3/4 侧面

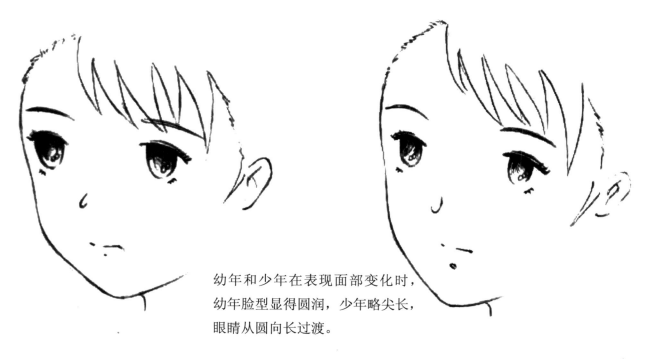

幼年和少年在表现面部变化时，
幼年脸型显得圆润，少年略尖长，
眼睛从圆向长过渡。

幼年

少年

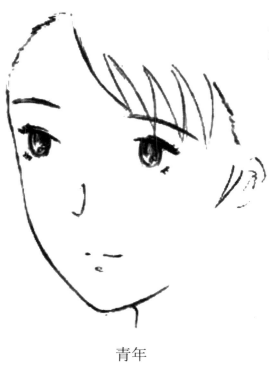

青年脸部及五官
轮廓清晰成型。

青年

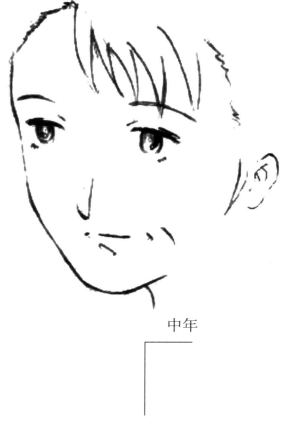

中年

中老年注意眼部、嘴角部位的皱纹表现，
老年的眼睛上眼睑下搭，呈三角状。

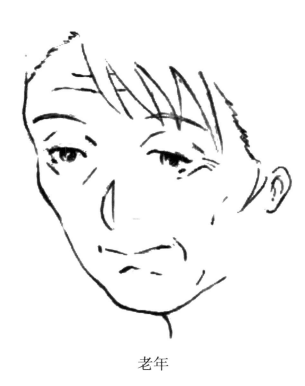

老年

四、相同表情不同年龄的面部结构表现

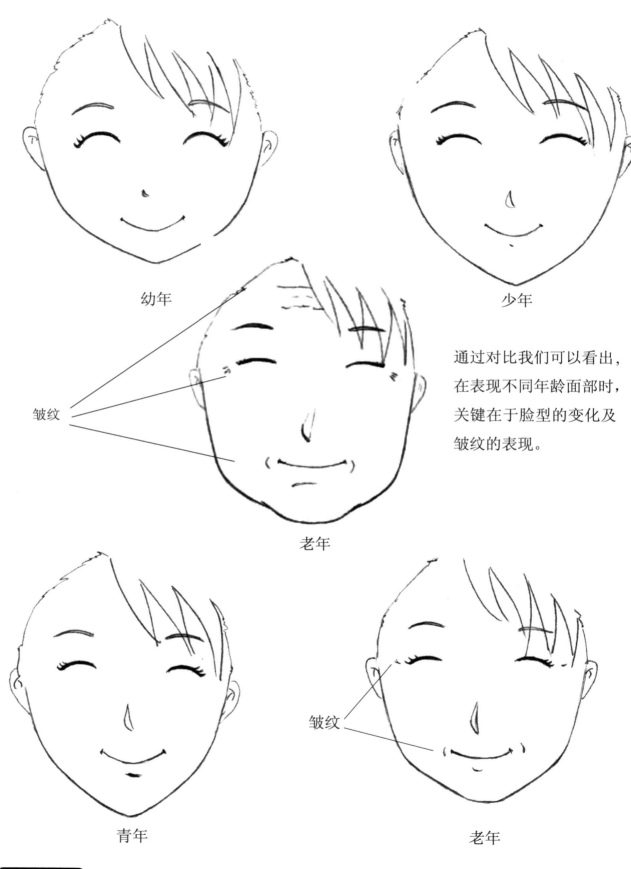

幼年

少年

皱纹

老年

青年

老年

皱纹

通过对比我们可以看出，在表现不同年龄面部时，关键在于脸型的变化及皱纹的表现。

第二章

漫画人物表情

　　漫画人物的表情可以反映出漫画人物的心理，不同年龄阶段的人物，在表情上也会有明显的差别。本章通过喜、怒、哀、乐四种表情，分别将老、中、青、幼各年龄阶段的表情展现出来。

一、五官表现形式

五官是够成表情的重要元素,五官的变化可以引起表情变化。

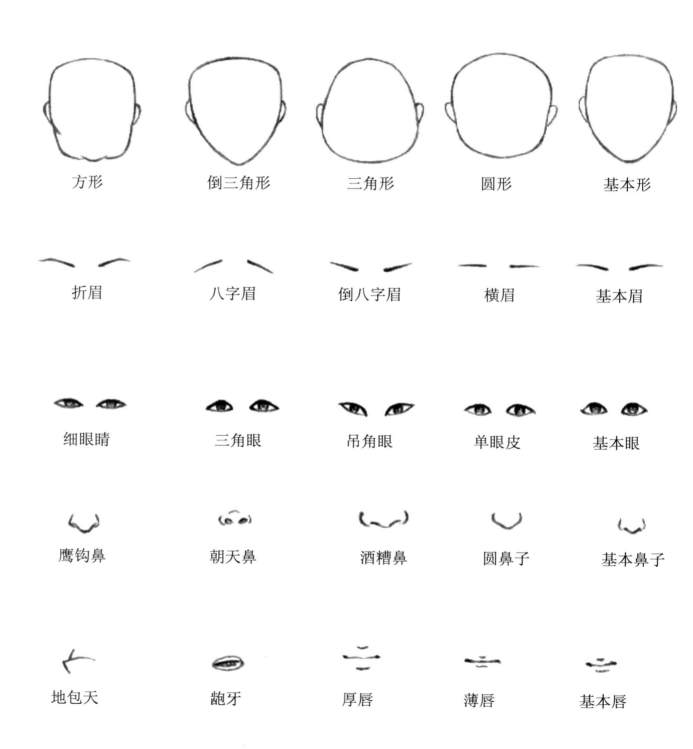

方形　　倒三角形　　三角形　　圆形　　基本形

折眉　　八字眉　　倒八字眉　　横眉　　基本眉

细眼睛　　三角眼　　吊角眼　　单眼皮　　基本眼

鹰钩鼻　　朝天鼻　　酒糟鼻　　圆鼻子　　基本鼻子

地包天　　龅牙　　厚唇　　薄唇　　基本唇

二、简笔画表情表现

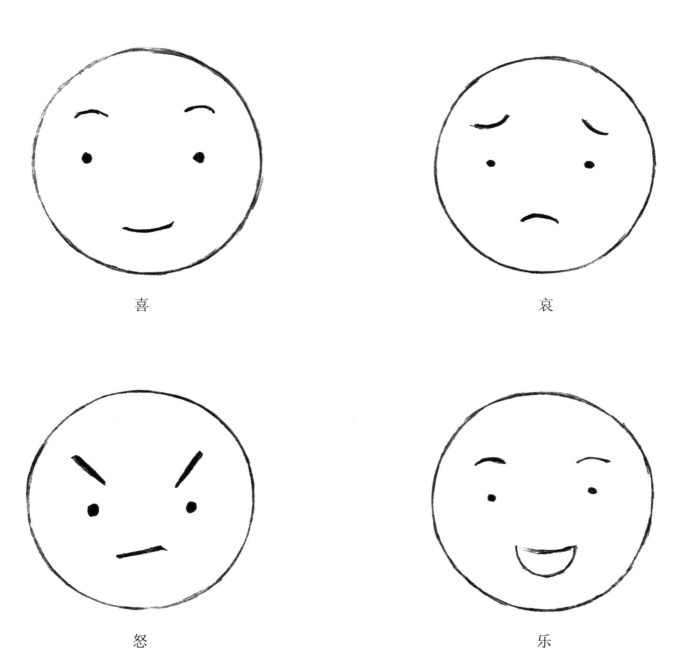

喜　　　　　　　　　　　　　　　　哀

怒　　　　　　　　　　　　　　　　乐

　　通过简笔画的表现发现，表情的变化关键在于眉毛和嘴巴，当它们的形态发生变化时，面部的表情就会出现不同的变化。眼睛形状的变化是有利的补充，可以更加夸张表情。

三、婴儿

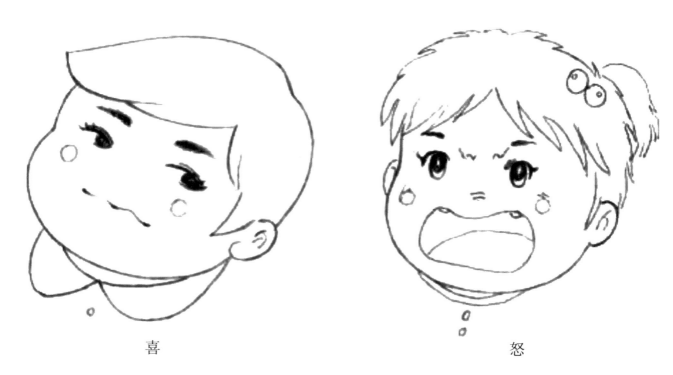

喜

怒

　　婴儿的表情较为夸张,特别是嘴部变化可以加强,显得更为可爱,但在变化中不要忘记脸部保持圆润。

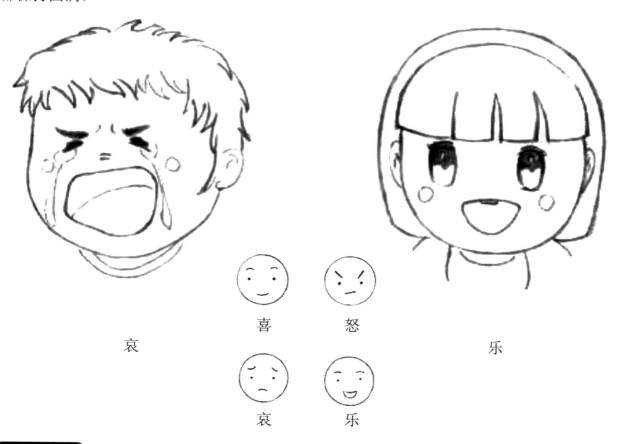

哀

喜

怒

哀

乐

乐

四、幼年

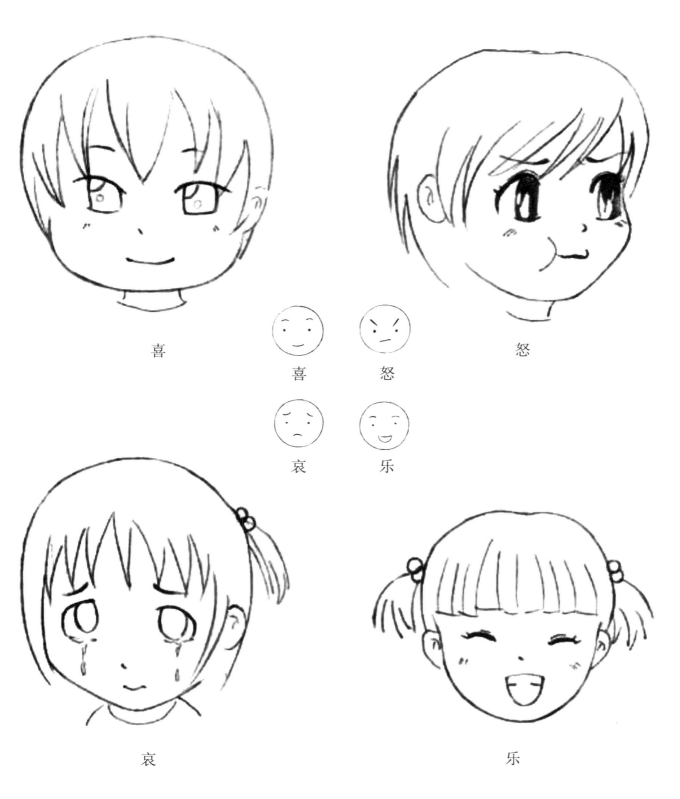

喜

喜　　怒

哀　　乐

怒

哀

乐

儿童表情的表现和婴儿表现手法一样，夸张和可爱为主，大眼睛和圆脸是特点。

五、少年

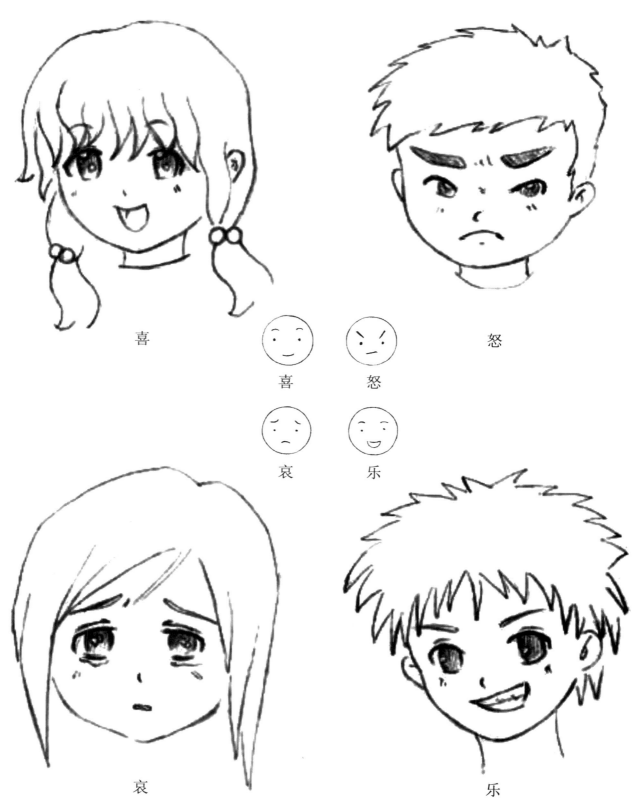

喜

喜

怒

怒

哀

乐

哀

乐

少年相对婴儿和幼年来说,面部的表情没有那么夸张。

六、青年

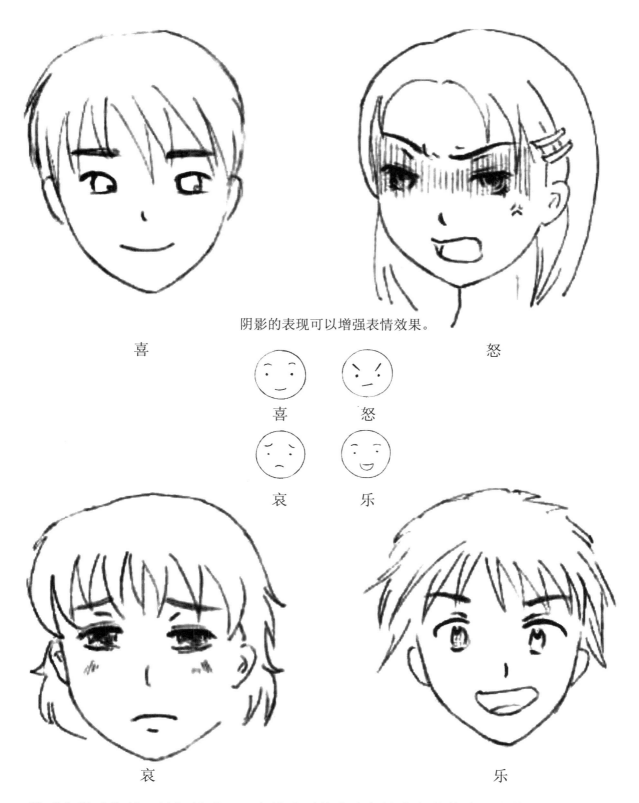

喜

阴影的表现可以增强表情效果。

喜　　怒

哀　　乐

怒

哀

乐

　　脸形和眼睛拉长，呈细长形，五官的造型符合青年这个年龄特点，表情的表现上稍显稳重，不像前面那些年龄表现得那么夸张。

七、成年

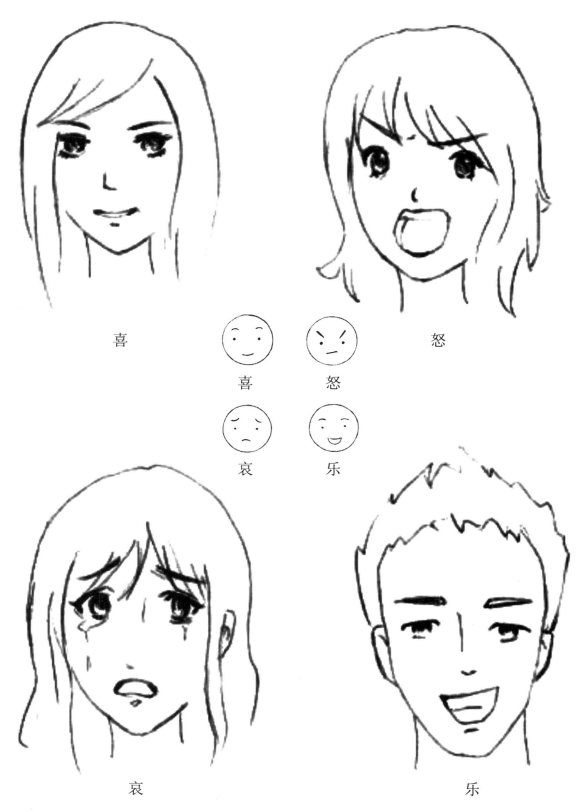

面部轮廓更为清晰，表情的变化没有其他年龄段夸张。

八、中年

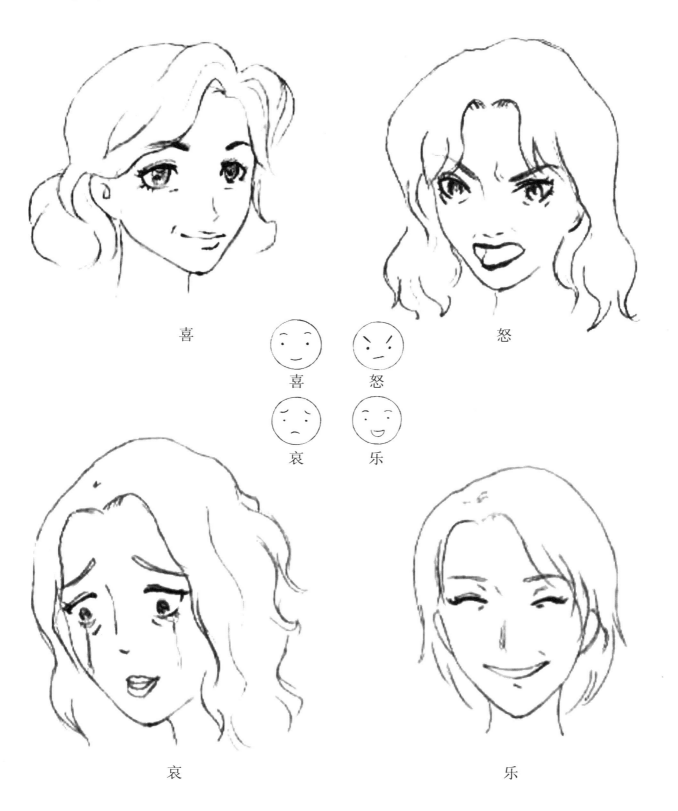

喜

喜　　怒

哀　　乐

怒

哀

乐

面部轮廓更为清晰，嘴唇和皱纹的表现更能体现这个年龄阶段，表情更为生动。

九、老年

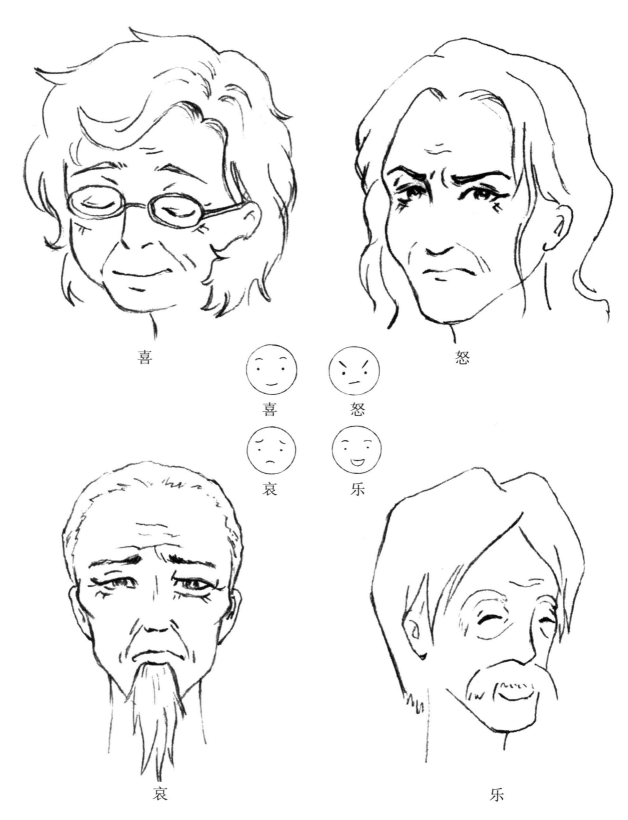

喜

喜

怒

怒

哀

乐

哀

乐

面部的皱纹跟随表情的变化发生变化，眼部和嘴唇的变化是这个年龄表情的造型重点。

第三章
漫画人物整体画法

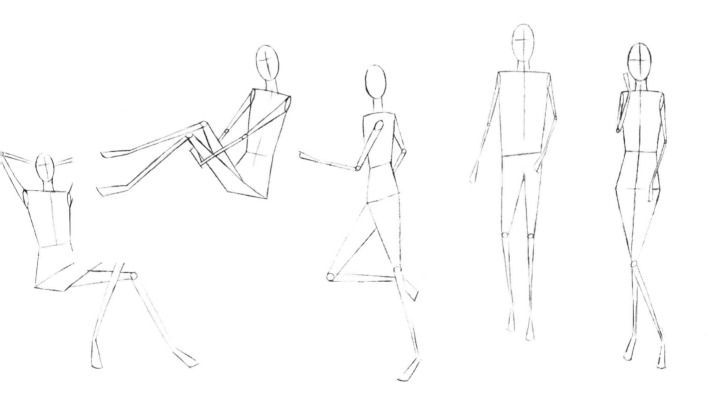

　　动态线支撑着整个人物的形态变化，不同的动作，人物造型的动态结构也不同，动态线会随动作的变化发生改变，肩部和胯部的变化可以构成动态变化。

一、站姿的画法

站姿（一）

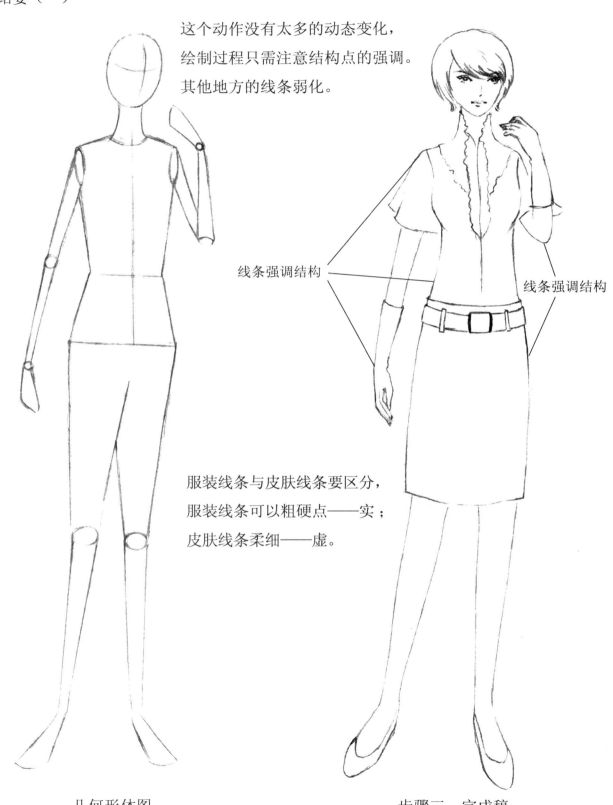

这个动作没有太多的动态变化，
绘制过程只需注意结构点的强调。
其他地方的线条弱化。

线条强调结构

线条强调结构

服装线条与皮肤线条要区分，
服装线条可以粗硬点——实；
皮肤线条柔细——虚。

几何形体图

步骤三　完成稿。

注意：用铅笔轻轻勾画。

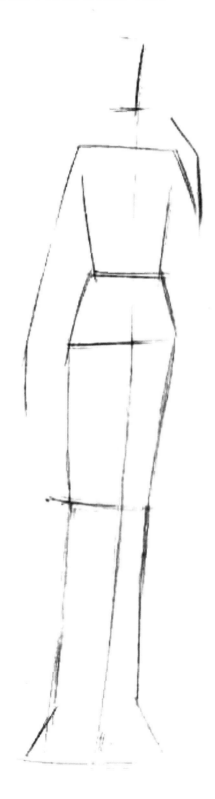

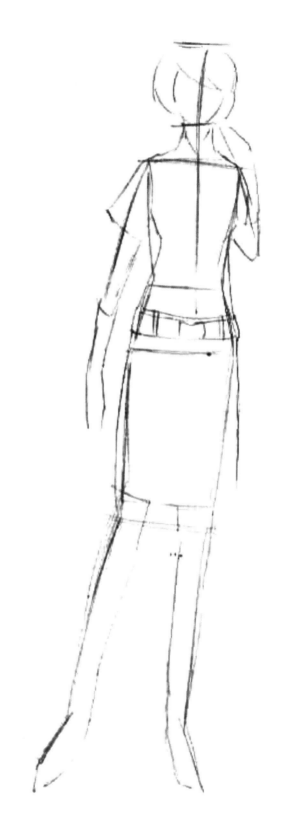

步骤一　对人物造型进行整体定位，注意动作和形态比例。

步骤二　整体定位基础上造型，勾画整体轮廓。

站姿（二）

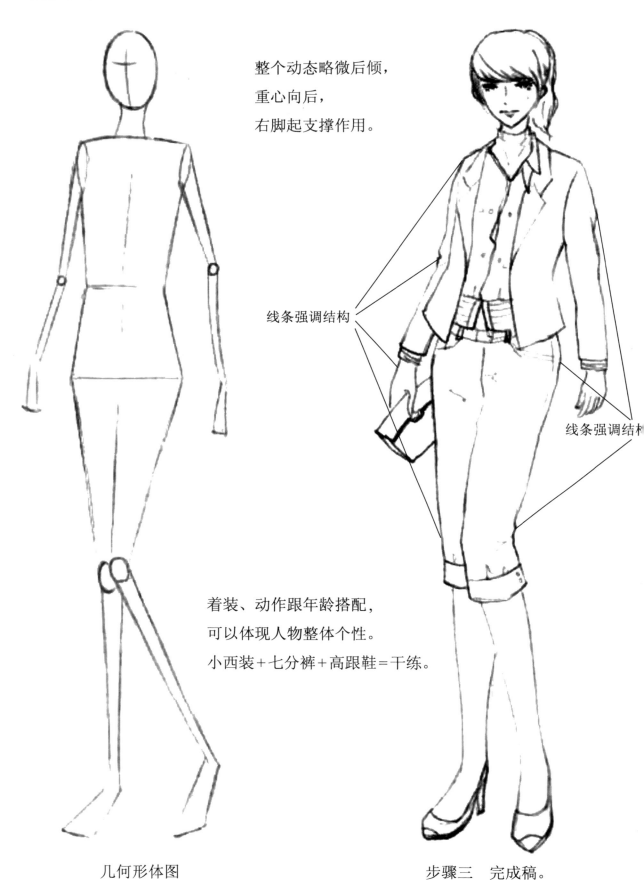

整个动态略微后倾，
重心向后，
右脚起支撑作用。

线条强调结构

线条强调结

着装、动作跟年龄搭配，
可以体现人物整体个性。
小西装＋七分裤＋高跟鞋＝干练。

几何形体图　　　　　　　　　步骤三　完成稿。

注意：用铅笔轻轻勾画。

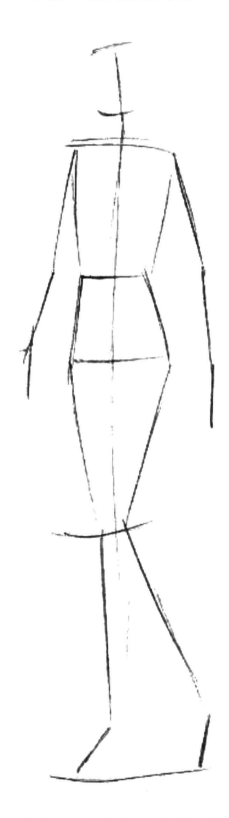 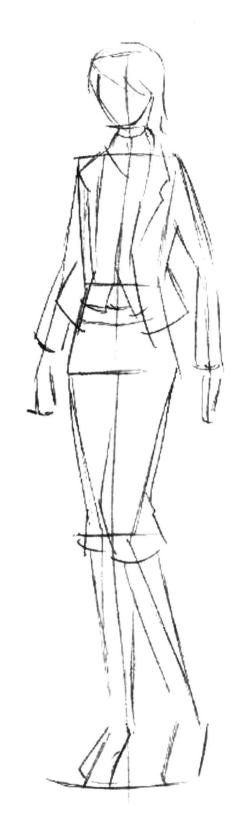

步骤一　对人物造型进行整体定位，
　　　　注意动作和形态比例。

步骤二　整体定位基础上造型，勾
　　　　画整体轮廓。

站姿（三）

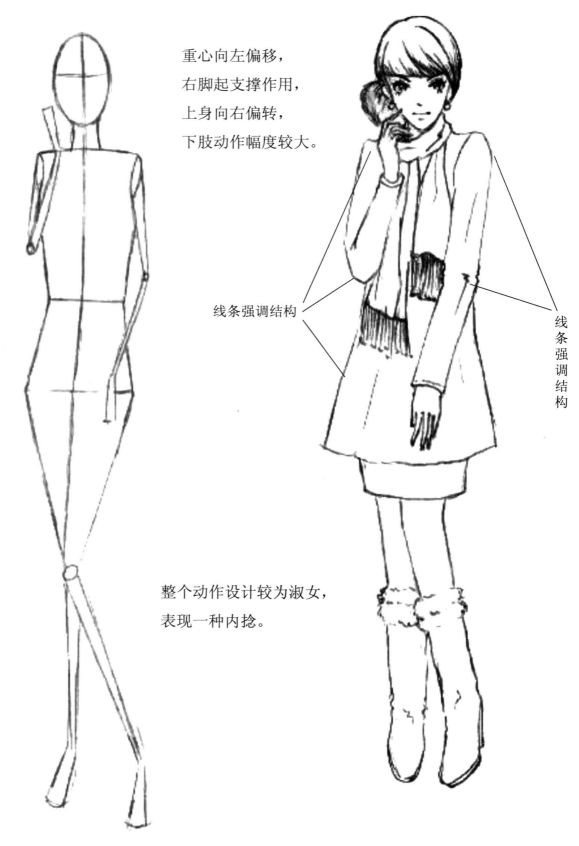

重心向左偏移，
右脚起支撑作用，
上身向右偏转，
下肢动作幅度较大。

线条强调结构

线条强调结构

整个动作设计较为淑女，
表现一种内捻。

几何形体图

步骤三　完成稿。

注意：用铅笔轻轻勾画。

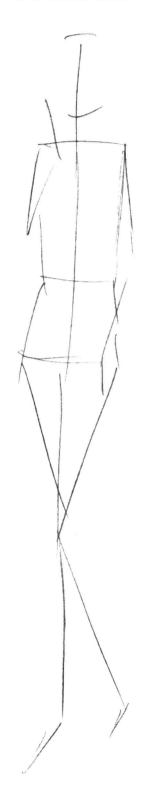 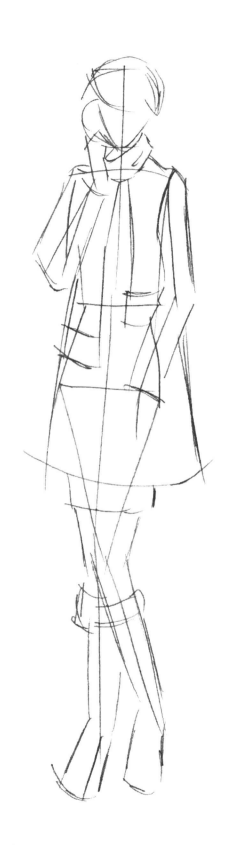

步骤一　对人物造型进行整体定　　　　步骤二　整体定位基础上造型，勾
　　　　位，注意动作和形态比例。　　　　　　　　画整体轮廓。

站姿（四）

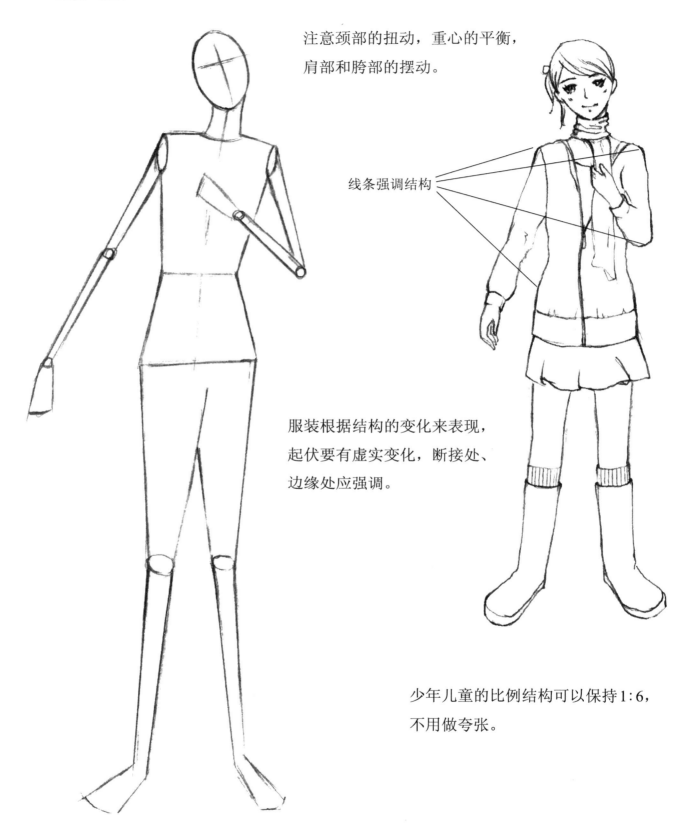

注意颈部的扭动，重心的平衡，肩部和胯部的摆动。

线条强调结构

服装根据结构的变化来表现，起伏要有虚实变化，断接处、边缘处应强调。

少年儿童的比例结构可以保持1:6，不用做夸张。

几何形体图

步骤三　完成稿。

注意：用铅笔轻轻勾画。

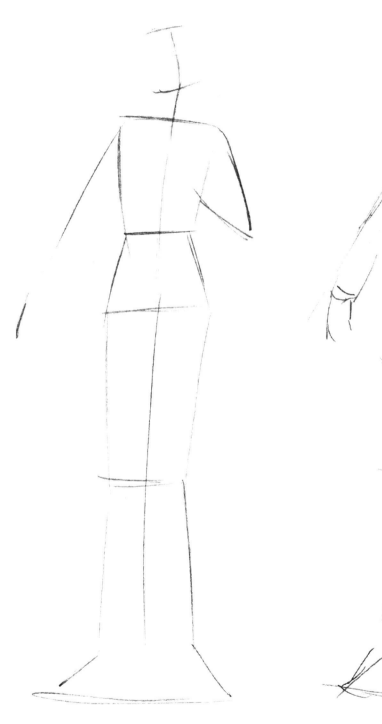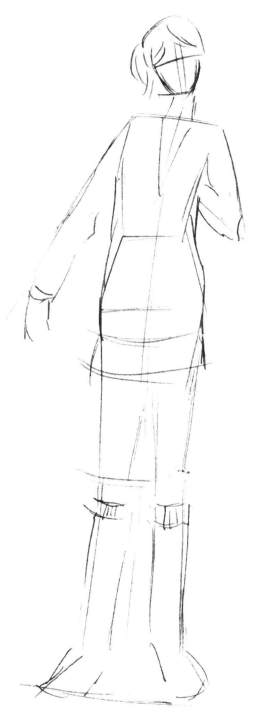

步骤一　对人物造型进行整体定位，
　　　　注意动作和形态比例。

步骤二　整体定位基础上造型，
　　　　勾画整体轮廓。

站姿（五）

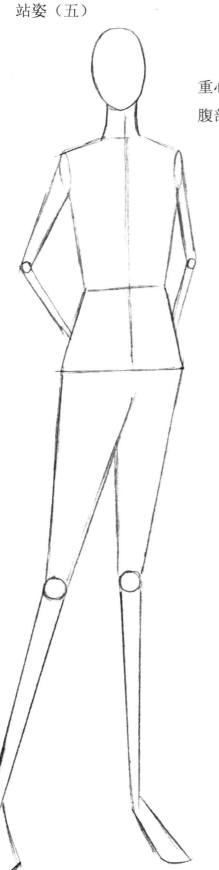

重心在左脚，起支撑作用，
腹部向前弧出。

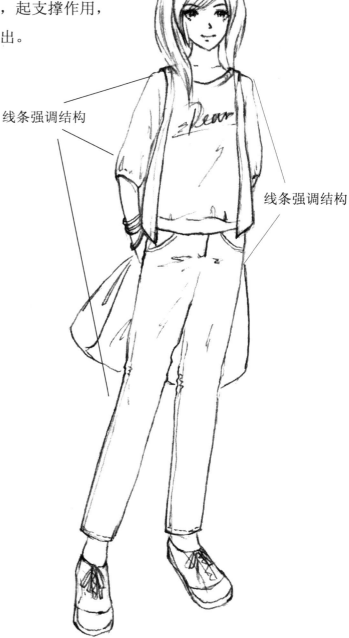

线条强调结构

线条强调结构

少年儿童的比例结构可以略微夸张1：7.5，
使整体显得修长点，更符合审美。

几何形体图

步骤三　完成稿。

注意：用铅笔轻轻勾画。

 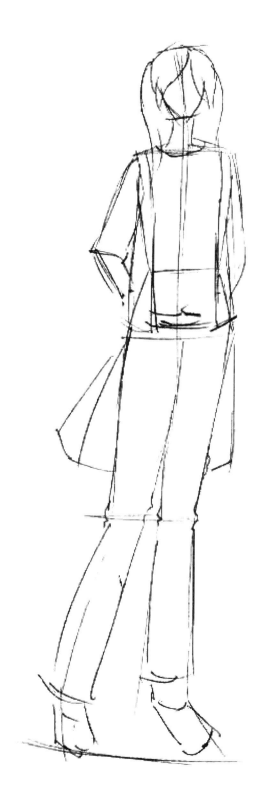

步骤一　对人物造型进行整体定位，　　　步骤二　整体定位基础上造型，
　　　　注意动作和形态比例。　　　　　　　　　勾画整体轮廓。

站姿（六）

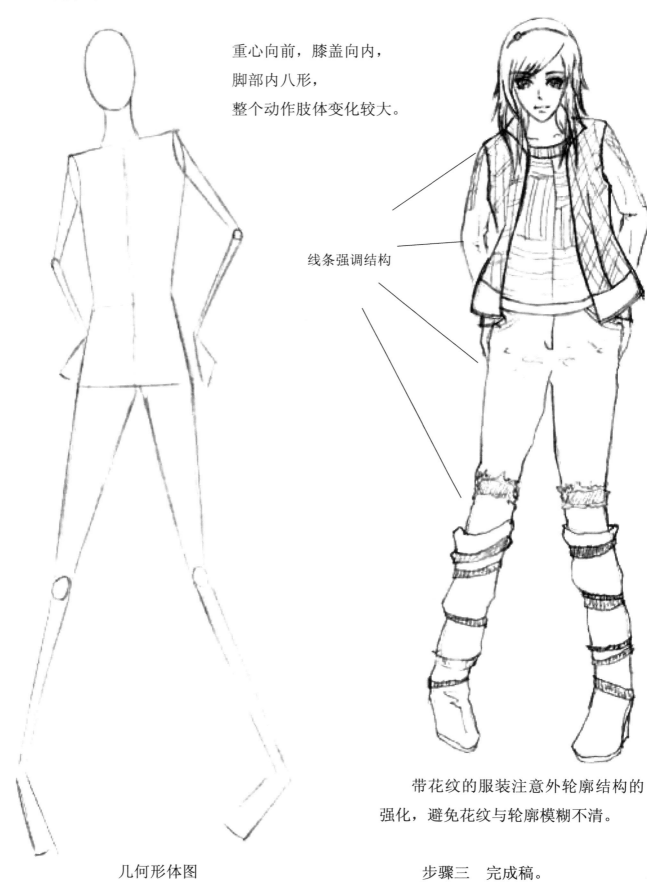

重心向前，膝盖向内，
脚部内八形，
整个动作肢体变化较大。

线条强调结构

几何形体图

带花纹的服装注意外轮廓结构的
强化，避免花纹与轮廓模糊不清。

步骤三　完成稿。

注意：用铅笔轻轻勾画。

步骤一　对人物造型进行整体定位，　　步骤二　整体定位基础上造型，
　　　　注意动作和形态比例。　　　　　　　　　勾画整体轮廓。

站姿（七）

基本没有动态线的变化，
重心居中，
仅手部做了一个插袋的设计。

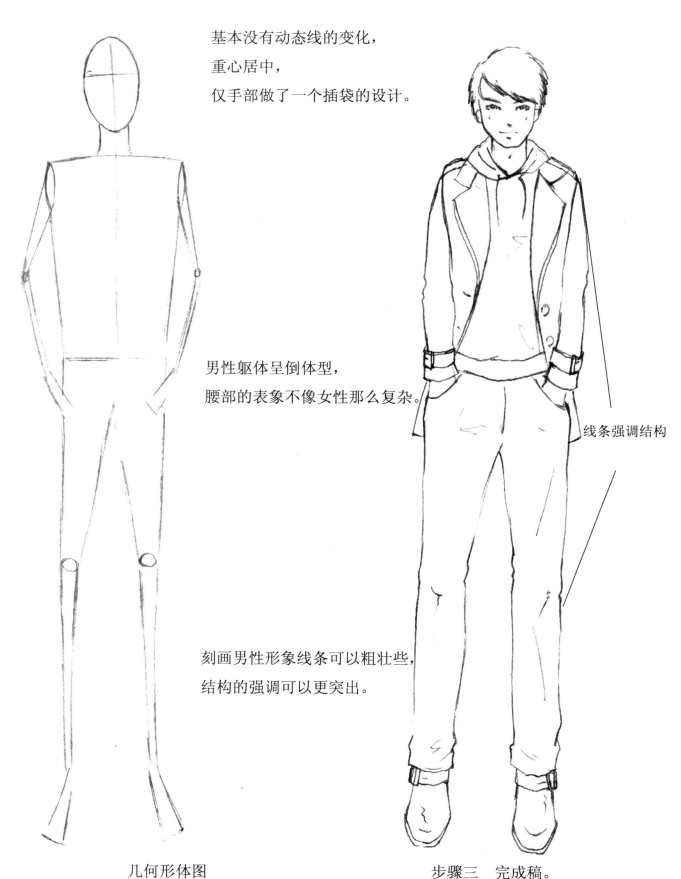

男性躯体呈倒体型，
腰部的表象不像女性那么复杂。

线条强调结构

刻画男性形象线条可以粗壮些，
结构的强调可以更突出。

几何形体图　　　　　　　　步骤三　完成稿。

注意：用铅笔轻轻勾画。

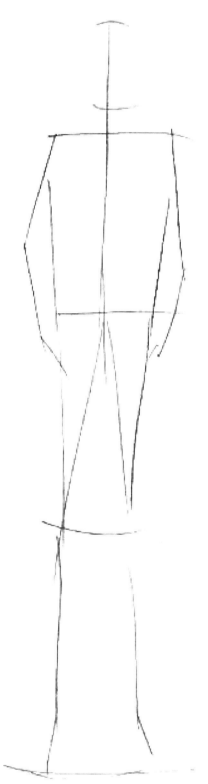

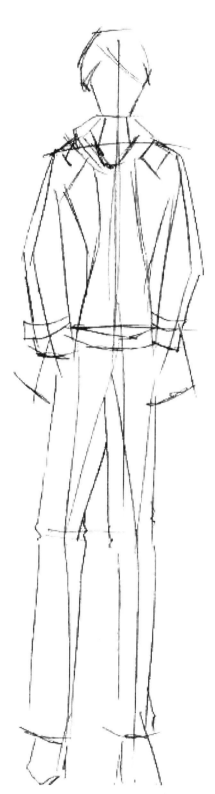

步骤一　对人物造型进行整体定位，
　　　　注意动作和形态比例。

步骤二　整体定位基础上造型，
　　　　勾画整体轮廓。

站姿（八）

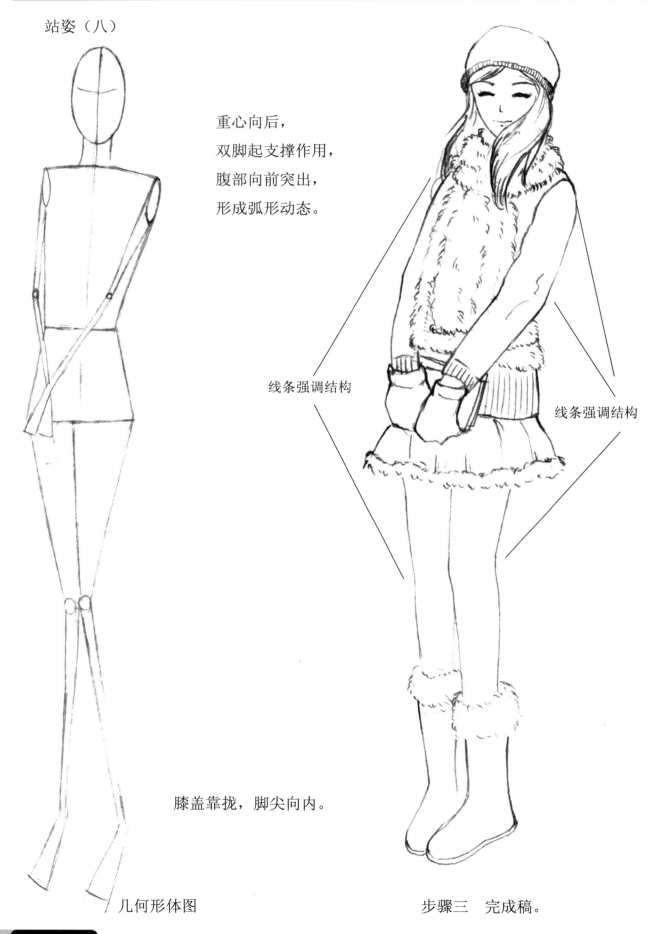

重心向后，
双脚起支撑作用，
腹部向前突出，
形成弧形动态。

线条强调结构

线条强调结构

膝盖靠拢，脚尖向内。

几何形体图

步骤三　完成稿。

注意：用铅笔轻轻勾画。

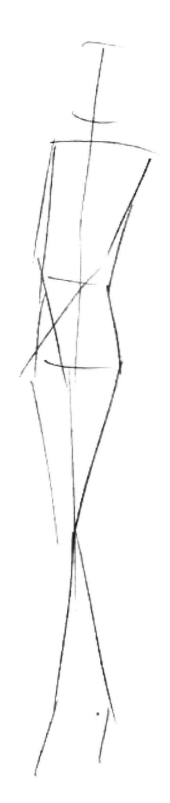

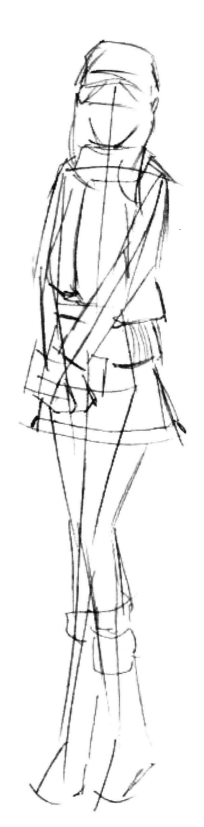

步骤一　对人物造型进行整体定位，
　　　　注意动作和形态比例。

步骤二　整体定位基础上造型，
　　　　勾画整体轮廓。

站姿（九）

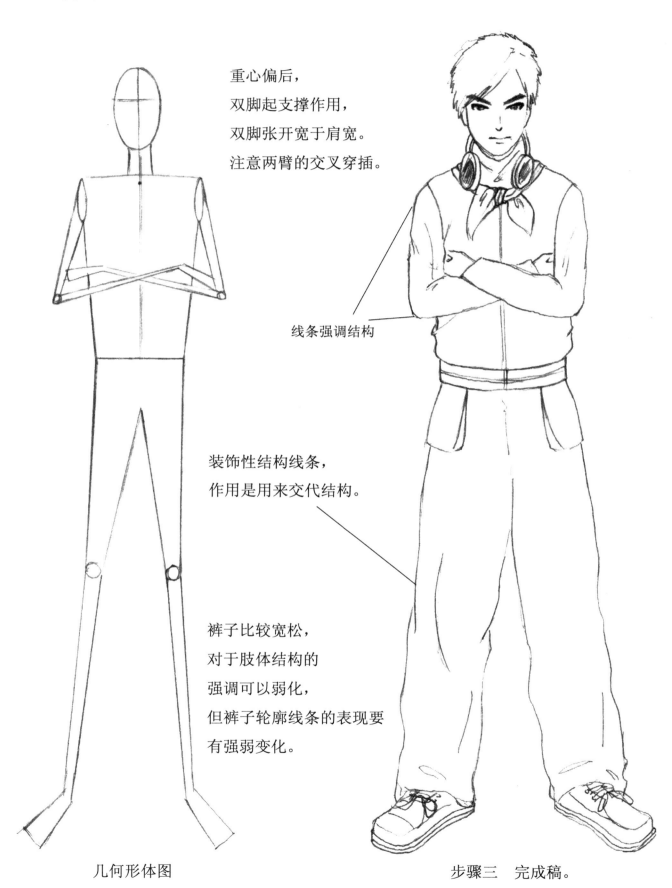

重心偏后，
双脚起支撑作用，
双脚张开宽于肩宽。
注意两臂的交叉穿插。

线条强调结构

装饰性结构线条，
作用是用来交代结构。

裤子比较宽松，
对于肢体结构的
强调可以弱化，
但裤子轮廓线条的表现要
有强弱变化。

几何形体图

步骤三　完成稿。

注意：用铅笔轻轻勾画。

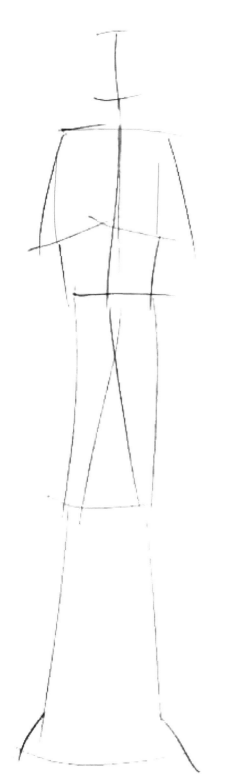

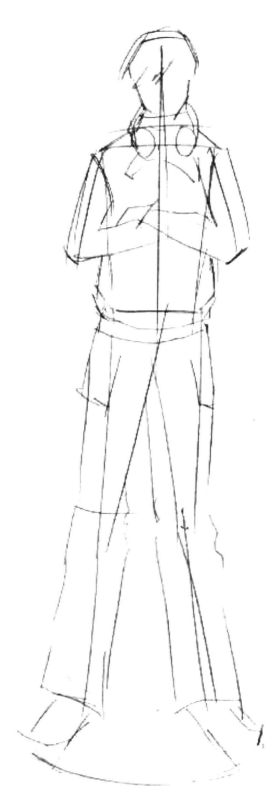

步骤一　对人物造型进行整体定位，
　　　　注意动作和形态比例。

步骤二　整体定位基础上造型，
　　　　勾画整体轮廓。

站姿（十）

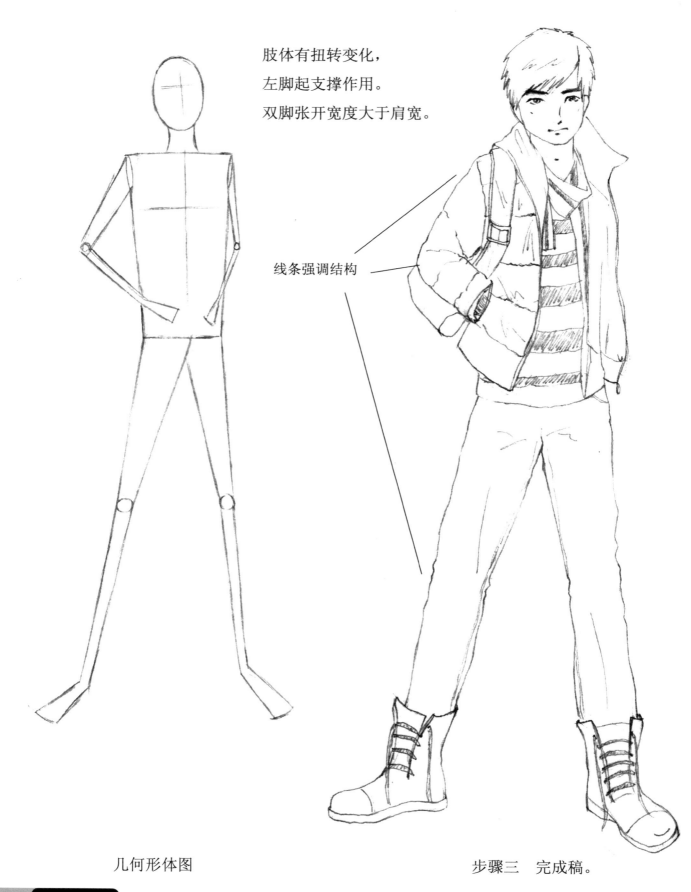

肢体有扭转变化，
左脚起支撑作用。
双脚张开宽度大于肩宽。

线条强调结构

几何形体图

步骤三　完成稿。

注意：用铅笔轻轻勾画。

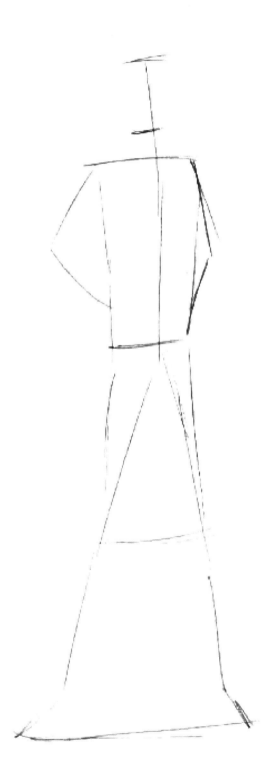

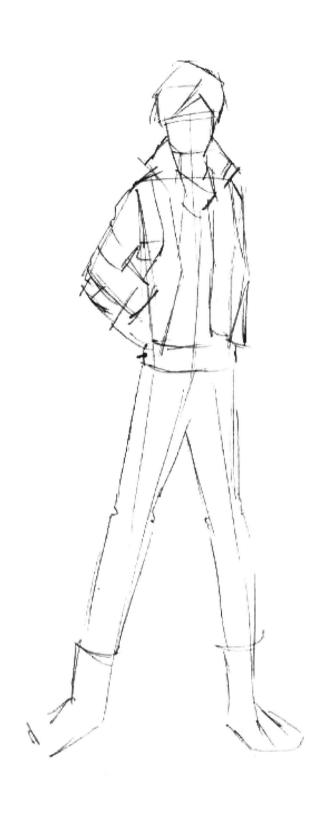

步骤一　对人物造型进行整体定位，
　　　　注意动作和形态比例。

步骤二　整体定位基础上造型，
　　　　勾画整体轮廓。

站姿（十一）

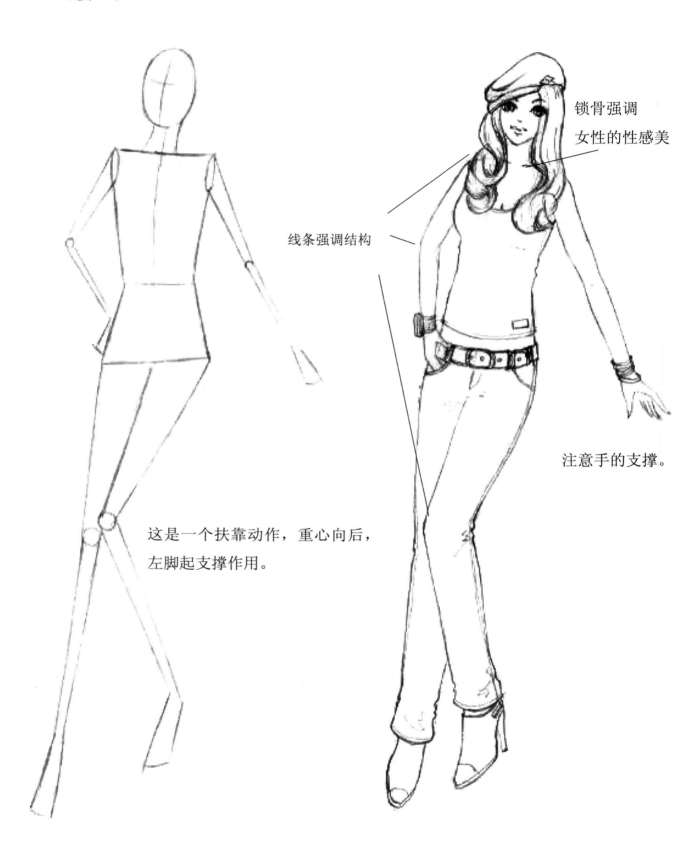

锁骨强调

女性的性感美

线条强调结构

这是一个扶靠动作，重心向后，
左脚起支撑作用。

注意手的支撑。

几何形体图

步骤三　完成稿。

注意：用铅笔轻轻勾画。

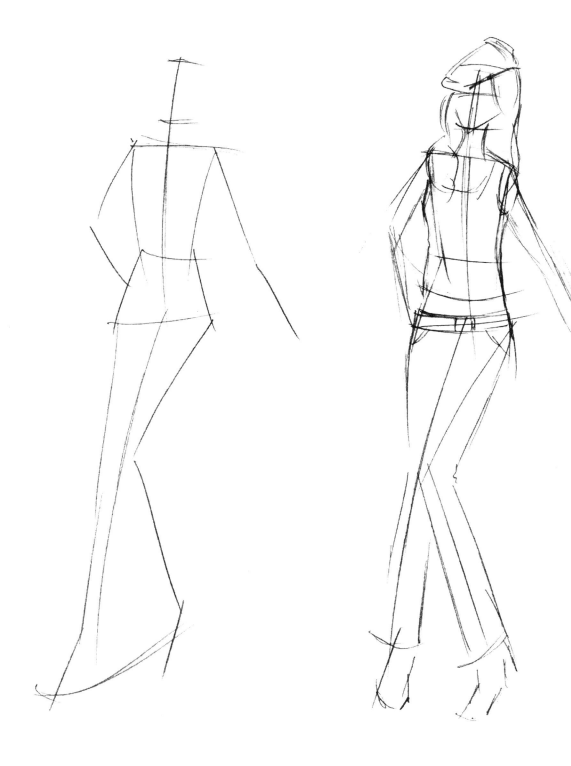

步骤一　对人物造型进行整体定位，注意动作和形态比例。

步骤二　整体定位基础上造型，勾画整体轮廓。

二、走姿的画法

走姿（一）

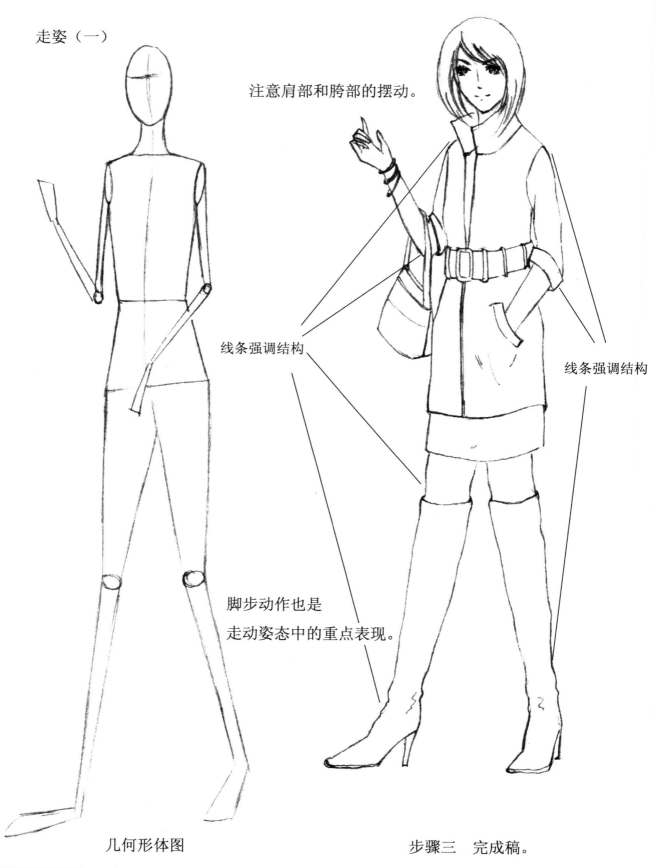

注意肩部和胯部的摆动。

线条强调结构

线条强调结构

脚步动作也是
走动姿态中的重点表现。

几何形体图

步骤三　完成稿。

注意：用铅笔轻轻勾画。

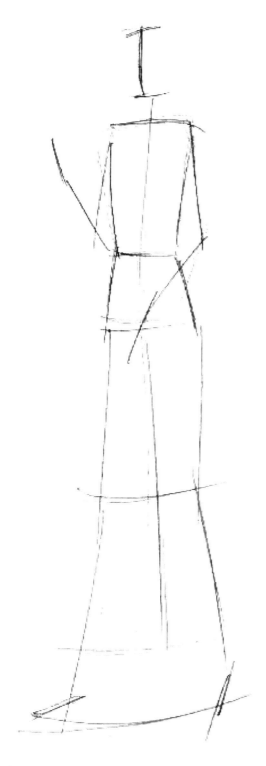 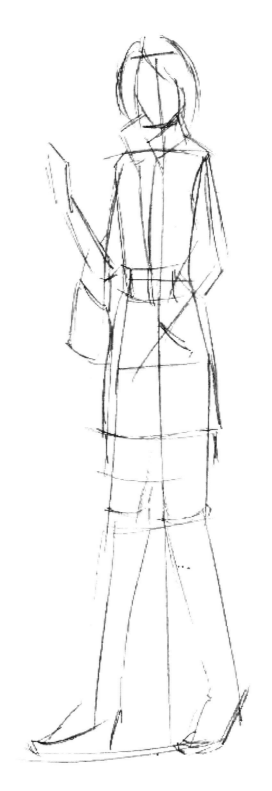

步骤一　对人物造型进行整体定位，
　　　　注意动作和形态比例。

步骤二　整体定位基础上造型，
　　　　勾画整体轮廓。

走姿（二）

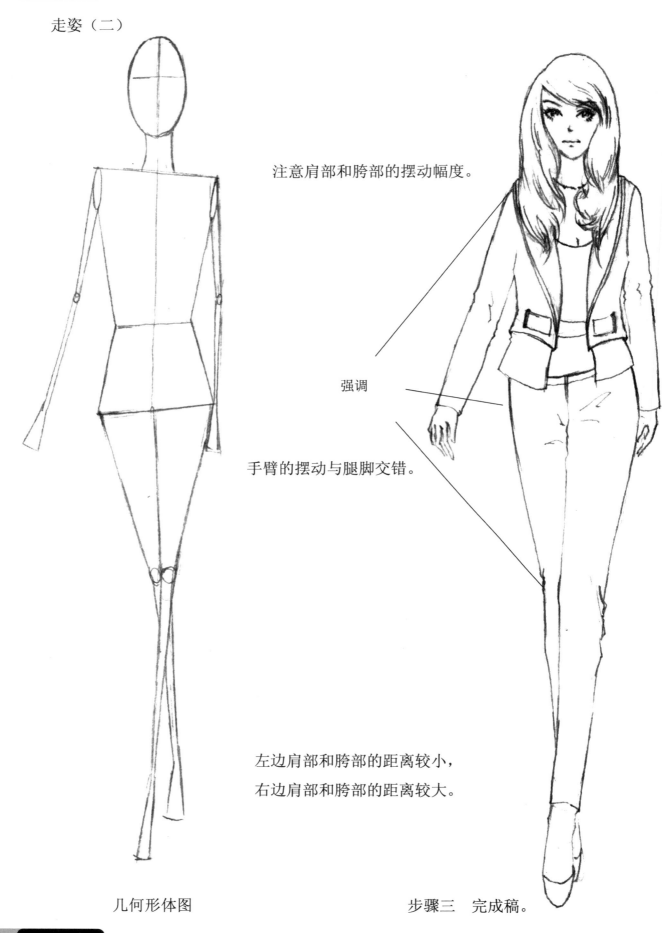

注意肩部和胯部的摆动幅度。

强调

手臂的摆动与腿脚交错。

左边肩部和胯部的距离较小，
右边肩部和胯部的距离较大。

几何形体图 　　　　　　　　　　步骤三　完成稿。

注意：用铅笔轻轻勾画。

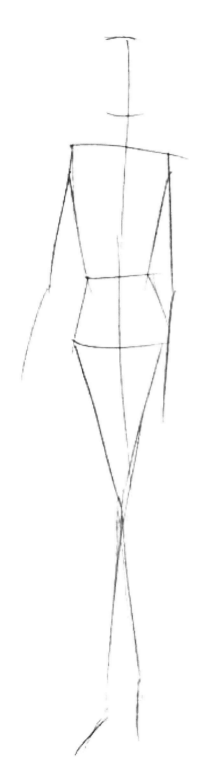 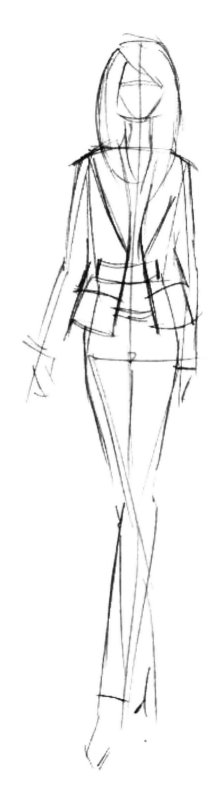

步骤一　对人物造型进行整体定位，
　　　　注意动作和形态比例。

步骤二　整体定位基础上造型，
　　　　勾画整体轮廓。

走姿（三）

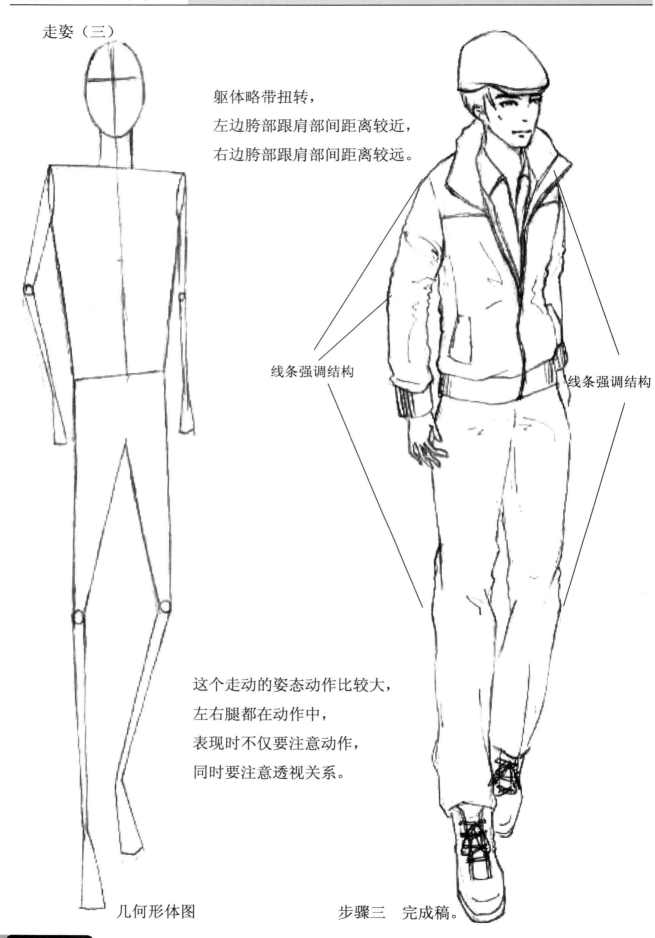

躯体略带扭转，
左边胯部跟肩部间距离较近，
右边胯部跟肩部间距离较远。

线条强调结构

线条强调结构

这个走动的姿态动作比较大，
左右腿都在动作中，
表现时不仅要注意动作，
同时要注意透视关系。

几何形体图

步骤三　完成稿。

注意：用铅笔轻轻勾画。

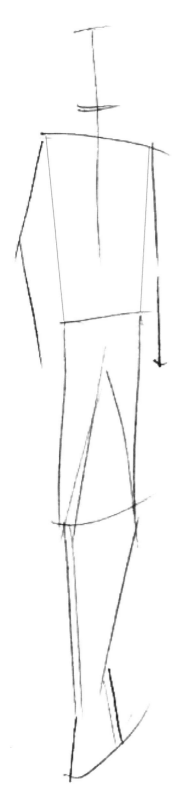

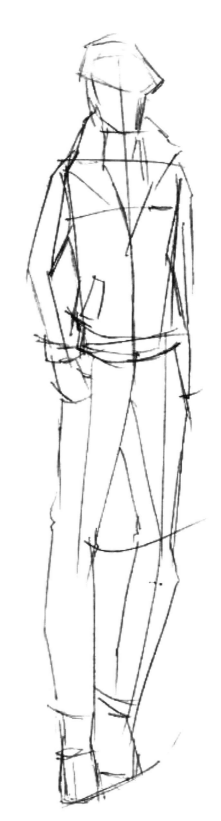

步骤一　对人物造型进行整体定位，
　　　　注意动作和形态比例。

步骤二　整体定位基础上造型，
　　　　勾画整体轮廓。

走姿（四）

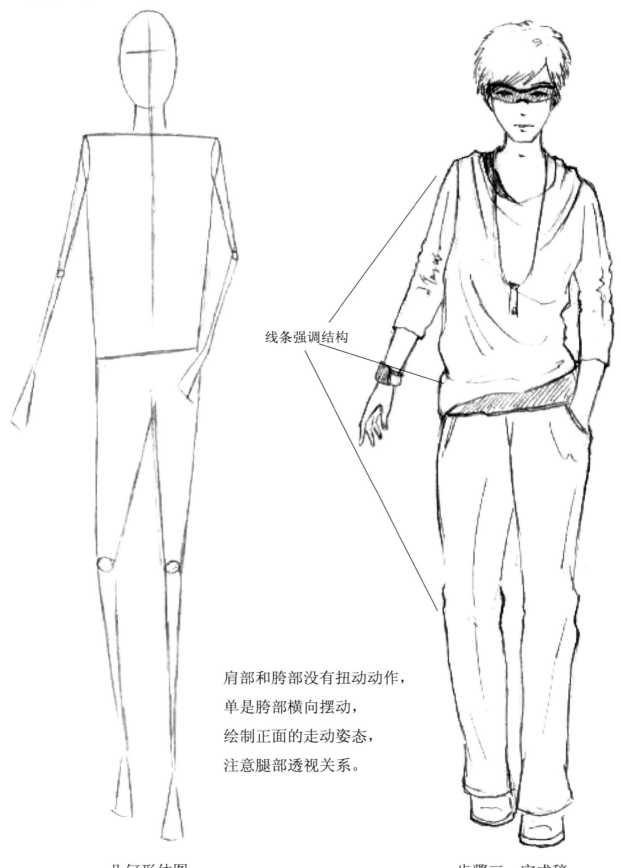

线条强调结构

肩部和胯部没有扭动动作，
单是胯部横向摆动，
绘制正面的走动姿态，
注意腿部透视关系。

几何形体图

步骤三　完成稿。

注意：用铅笔轻轻勾画。

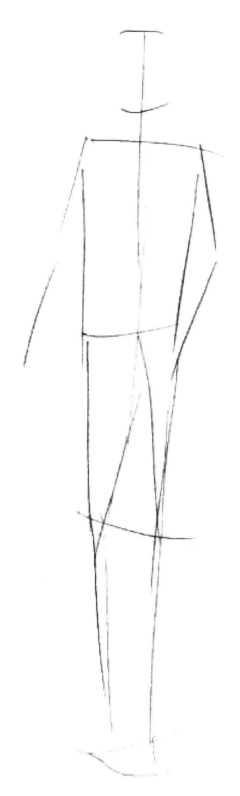

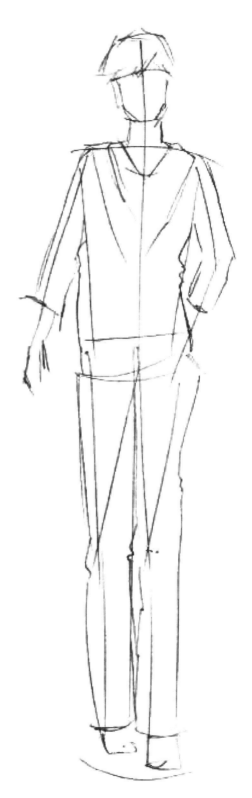

步骤一　对人物造型进行整体定位，
　　　　注意动作和形态比例。

步骤二　整体定位基础上造型，
　　　　勾画整体轮廓。

走姿（五）

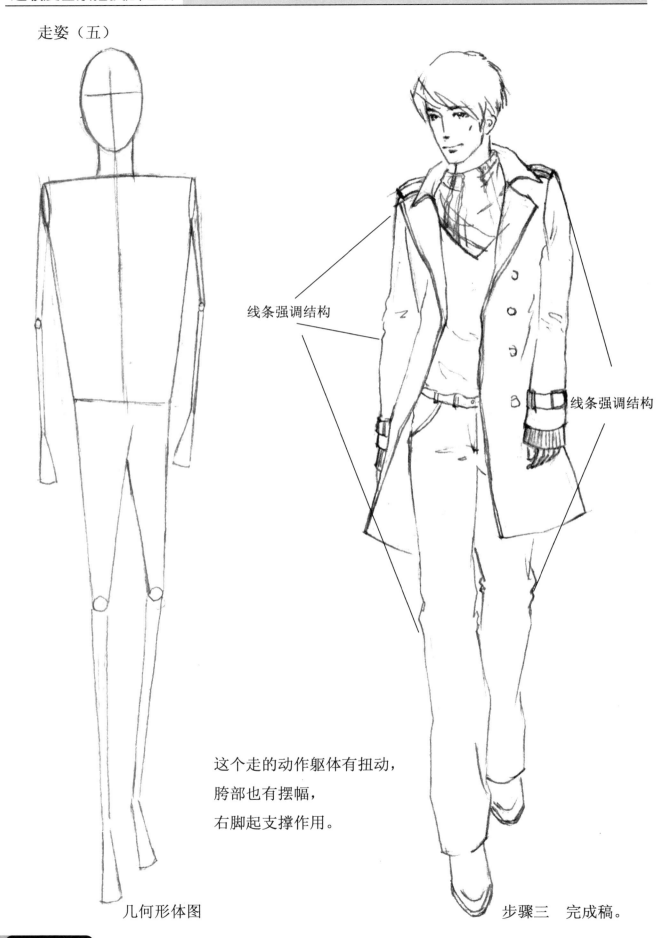

线条强调结构

线条强调结构

这个走的动作躯体有扭动，
胯部也有摆幅，
右脚起支撑作用。

几何形体图

步骤三　完成稿。

注意：用铅笔轻轻勾画。

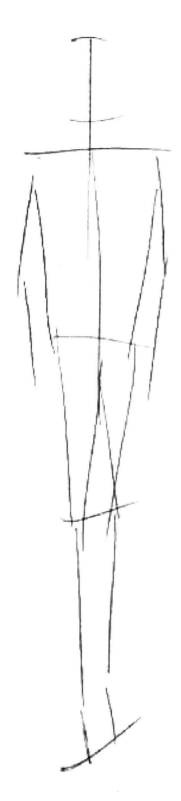

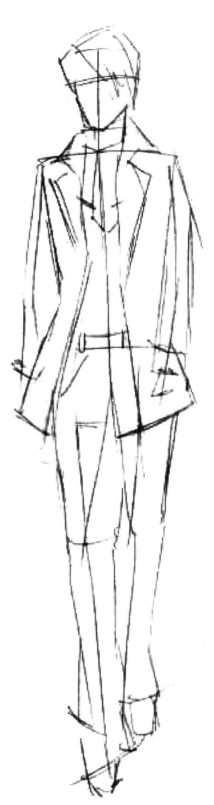

步骤一　对人物造型进行整体定位，
　　　　注意动作和形态比例。

步骤二　整体定位基础上造型，
　　　　勾画整体轮廓。

走姿（六）

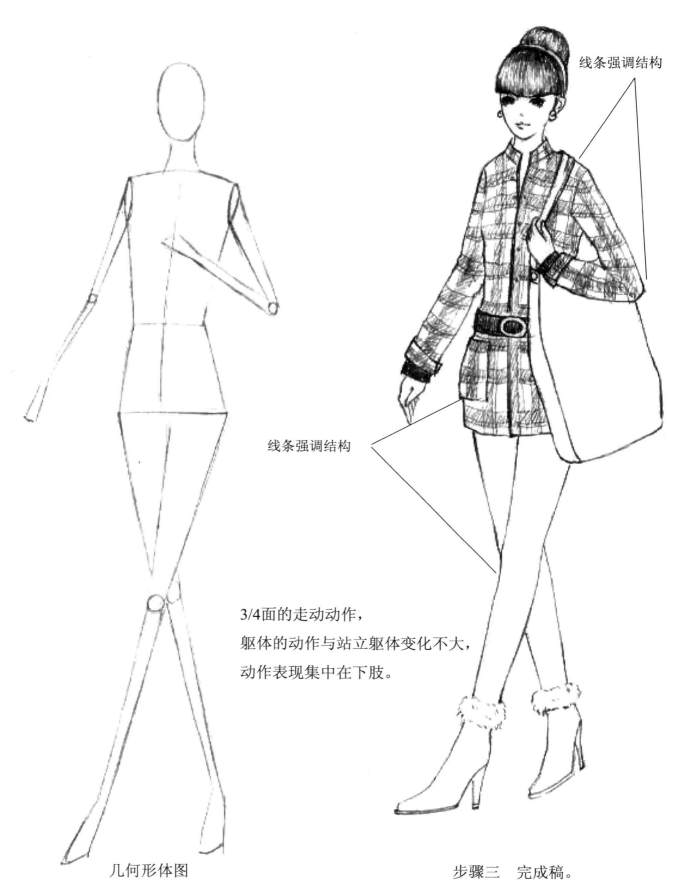

线条强调结构

线条强调结构

3/4面的走动动作，
躯体的动作与站立躯体变化不大，
动作表现集中在下肢。

几何形体图

步骤三　完成稿。

注意：用铅笔轻轻勾画。

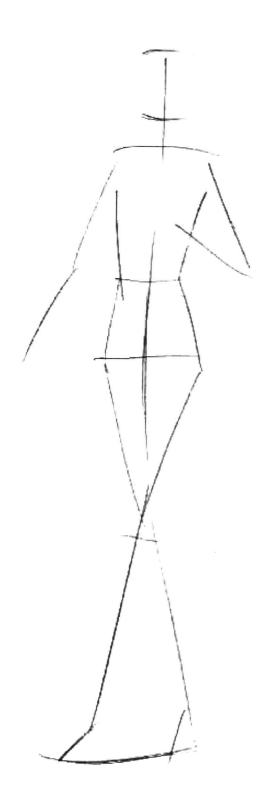

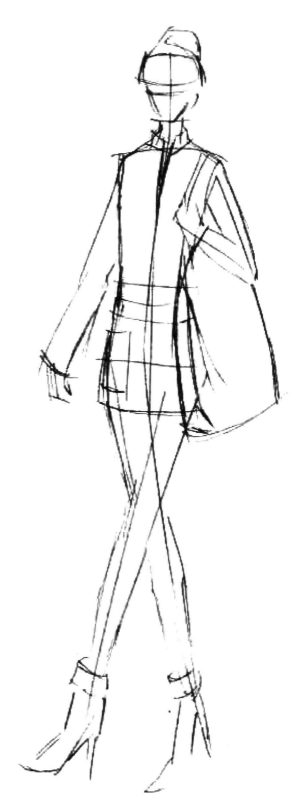

步骤一　对人物造型进行整体定位，
　　　　注意动作和形态比例。

步骤二　整体定位基础上造型，
　　　　勾画整体轮廓。

三、坐姿的画法

坐姿（一）

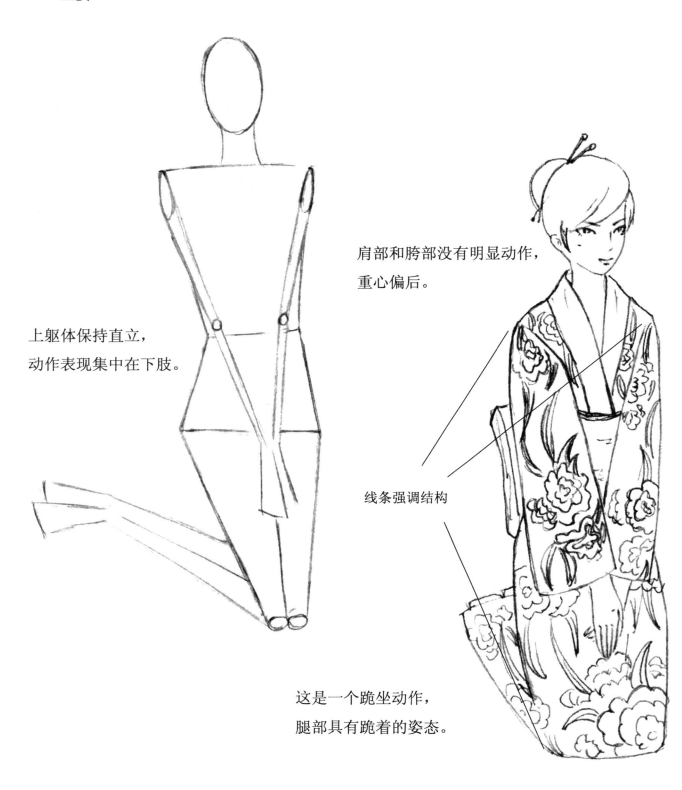

上躯体保持直立，
动作表现集中在下肢。

肩部和胯部没有明显动作，
重心偏后。

线条强调结构

这是一个跪坐动作，
腿部具有跪着的姿态。

几何形体图 步骤三 完成稿。

注意：用铅笔轻轻勾画。

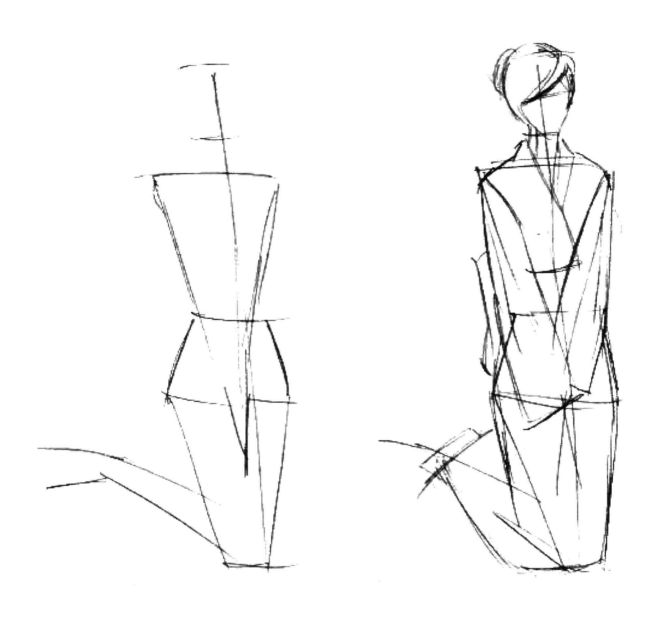

步骤一　对人物造型进行整体定位，注意动作和形态比例。

步骤二　整体定位基础上造型，勾画整体轮廓。

坐姿（二）

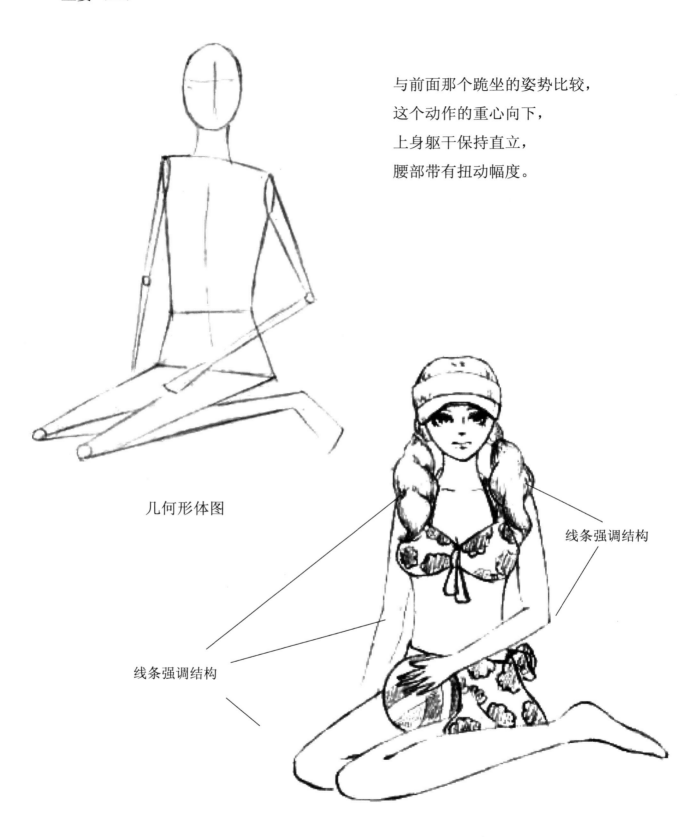

与前面那个跪坐的姿势比较，
这个动作的重心向下，
上身躯干保持直立，
腰部带有扭动幅度。

几何形体图

线条强调结构

线条强调结构

步骤三　完成稿。

注意：用铅笔轻轻勾画。

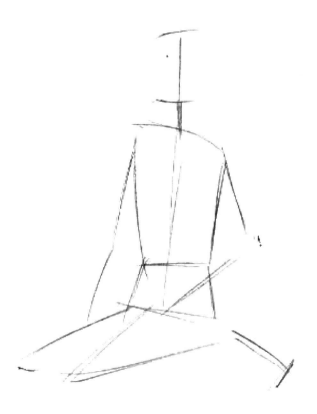

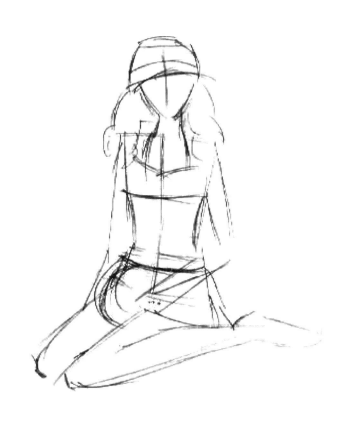

步骤一　对人物造型进行整体定位，
　　　　注意动作和形态比例。

步骤二　整体定位基础上造型，
　　　　勾画整体轮廓。

坐姿（三）

靠坐重心向后，
用外界物体支撑身体，
上躯体没有扭动和摆幅，
动作仅在手部和腿部表现。

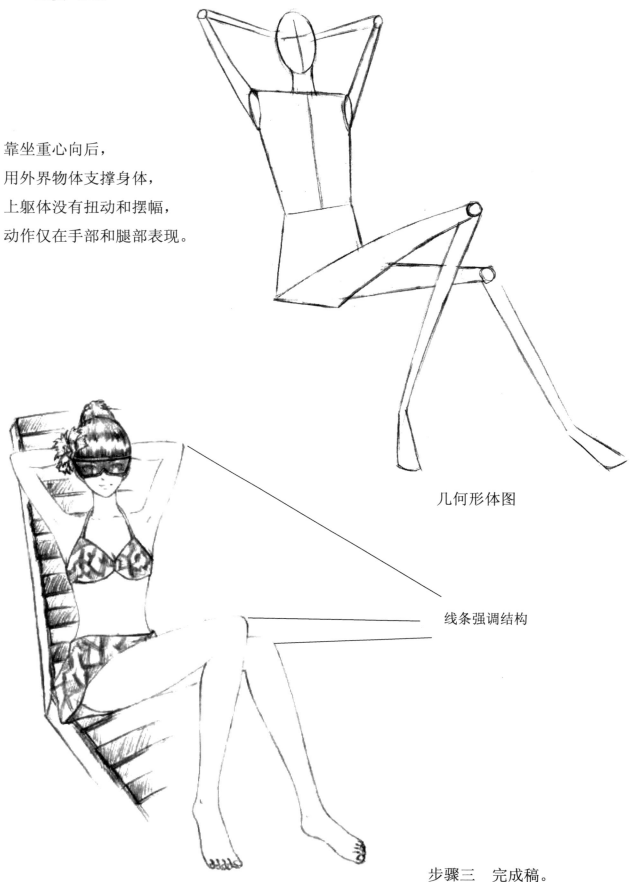

几何形体图

线条强调结构

步骤三　完成稿。

注意：用铅笔轻轻勾画。

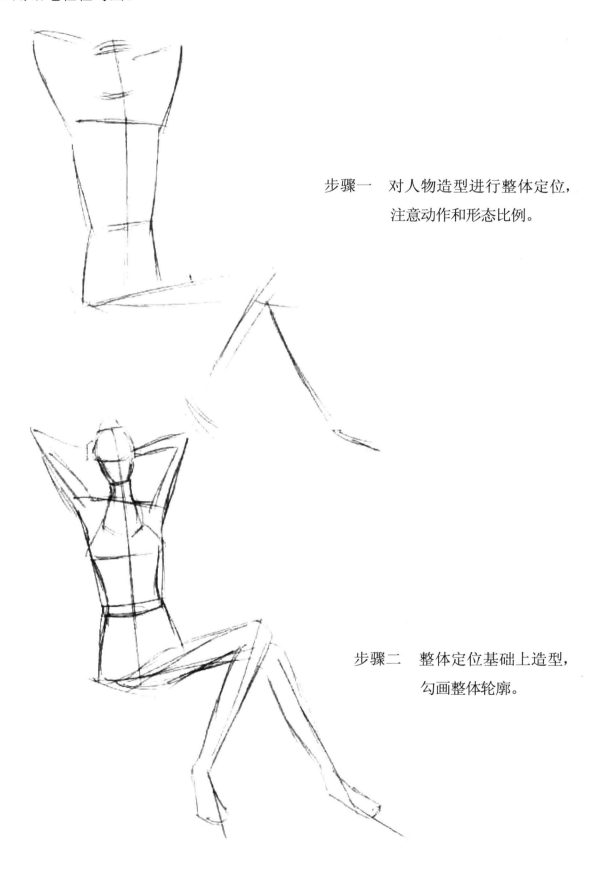

步骤一　对人物造型进行整体定位，
　　　　注意动作和形态比例。

步骤二　整体定位基础上造型，
　　　　勾画整体轮廓。

坐姿（四）

重心向后，
靠手臂的拉力支撑动作，
上躯体保持直立。

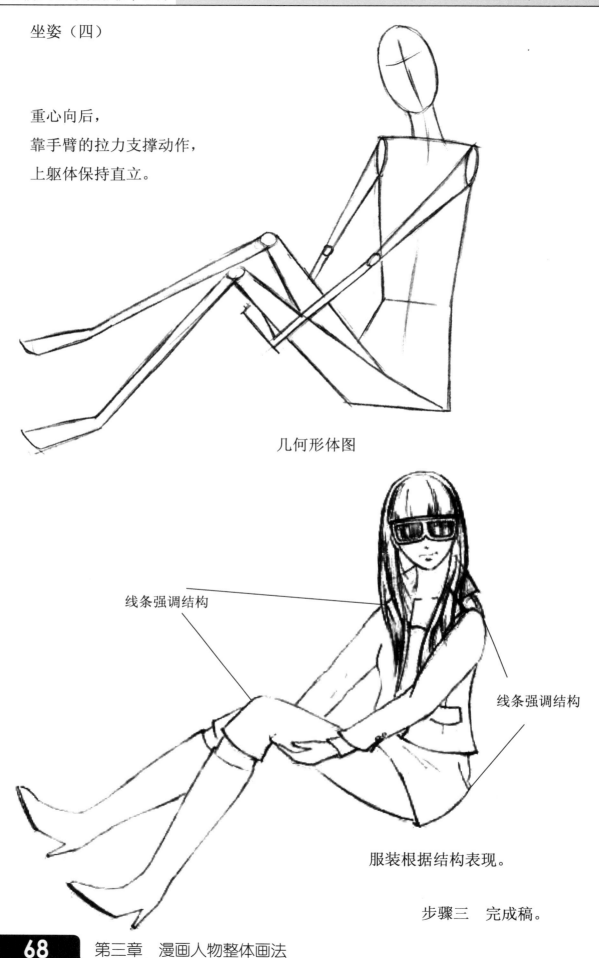

几何形体图

线条强调结构

线条强调结构

服装根据结构表现。

步骤三　完成稿。

注意：用铅笔轻轻勾画。

步骤一　对人物造型进行整体定位，
　　　　注意动作和形态比例。

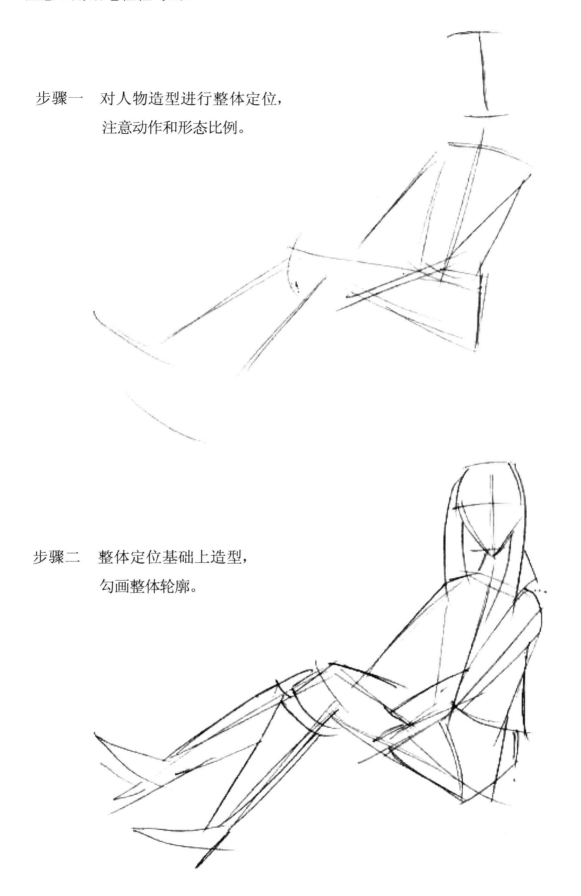

步骤二　整体定位基础上造型，
　　　　勾画整体轮廓。

四、跑姿的画法

跑姿（一）

重心向前，

四肢交错摆动，

摆幅明显，

左脚起支撑作用。

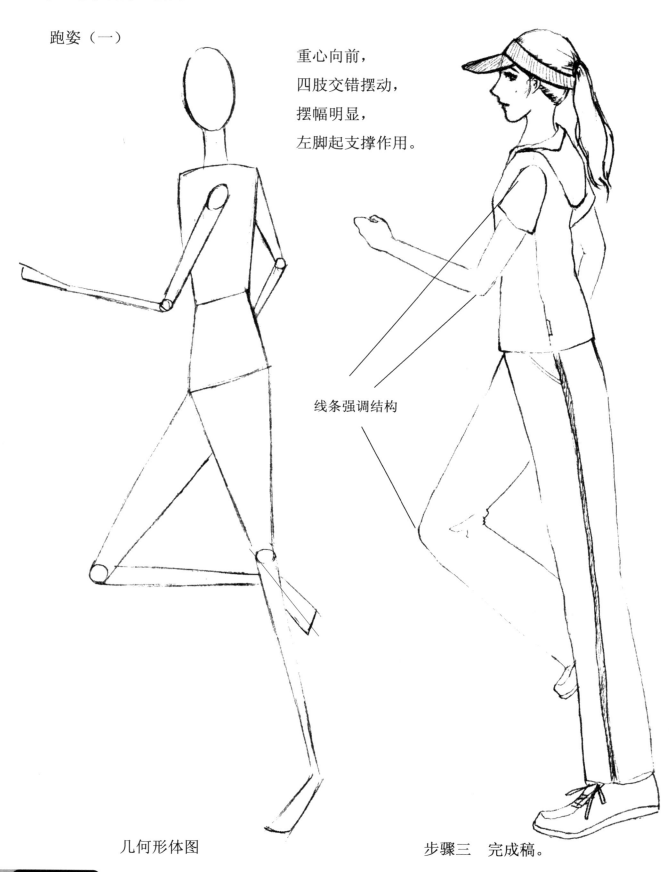

线条强调结构

几何形体图 步骤三　完成稿。

注意：用铅笔轻轻勾画。

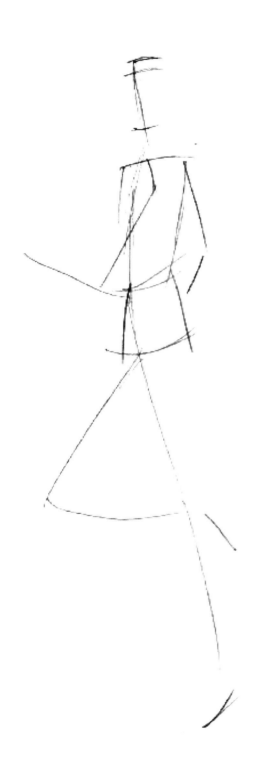

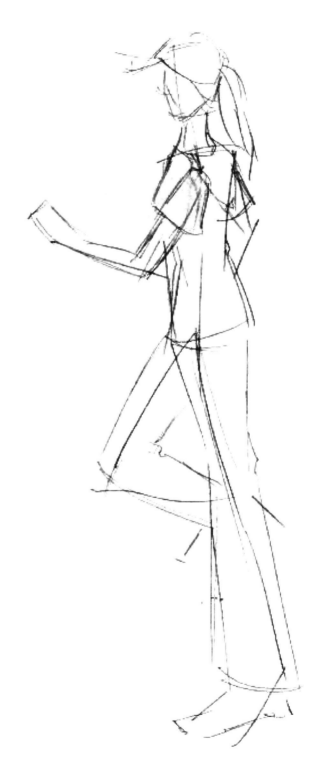

步骤一　对人物造型进行整体定位，
　　　　注意动作和形态比例。

步骤二　整体定位基础上造型，
　　　　勾画整体轮廓。

跑姿（二）

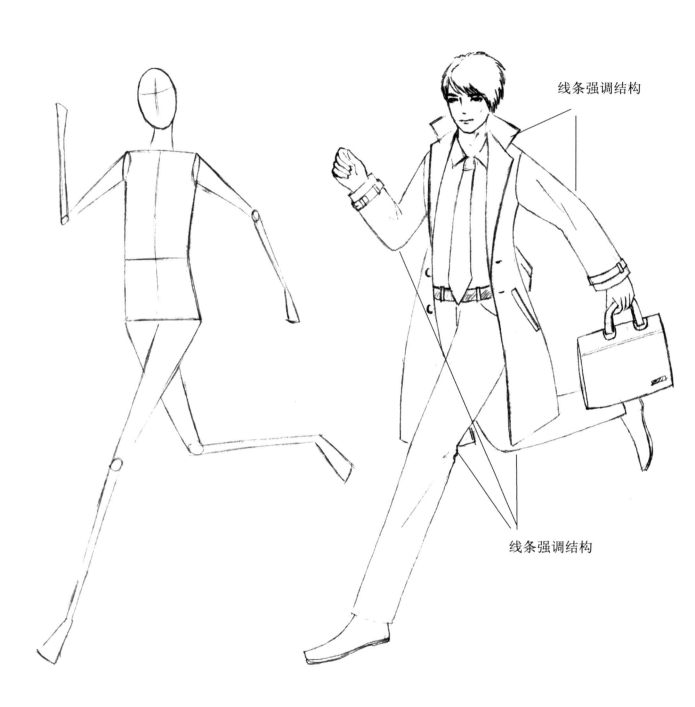

线条强调结构

线条强调结构

这个跑动动作较大，动作处于腾空，
注意四肢的表现，上躯体略微向后倒。

几何形体图 步骤三　完成稿。

注意：用铅笔轻轻勾画。

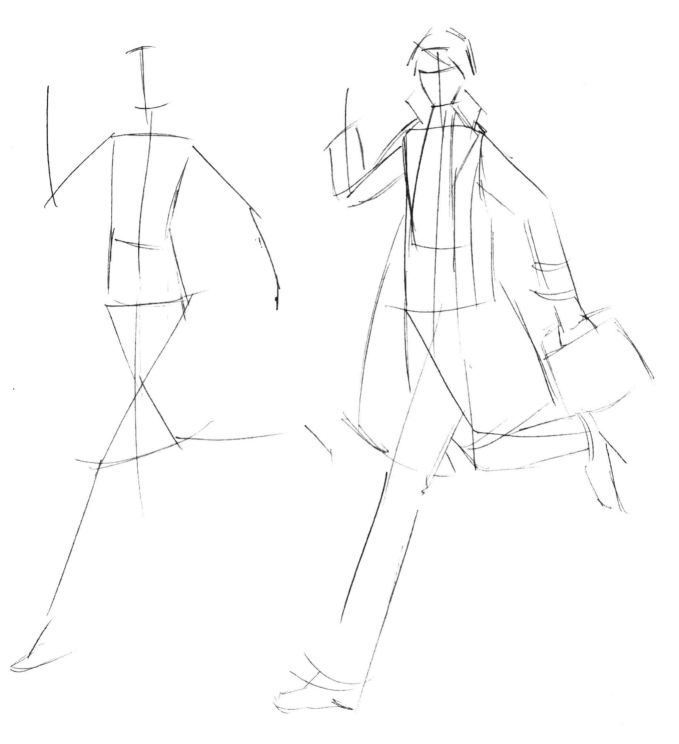

步骤一　对人物造型进行整体定位，
　　　　注意动作和形态比例。

步骤二　整体定位基础上造型，
　　　　勾画整体轮廓。

跑姿（三）

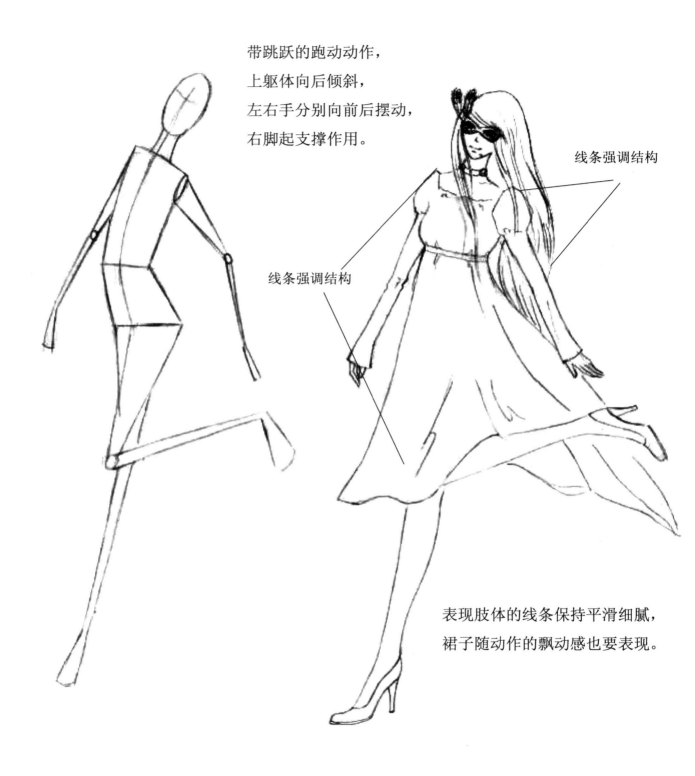

带跳跃的跑动动作，
上躯体向后倾斜，
左右手分别向前后摆动，
右脚起支撑作用。

线条强调结构

线条强调结构

表现肢体的线条保持平滑细腻，
裙子随动作的飘动感也要表现。

几何形体图 步骤三　完成稿。

注意：用铅笔轻轻勾画。

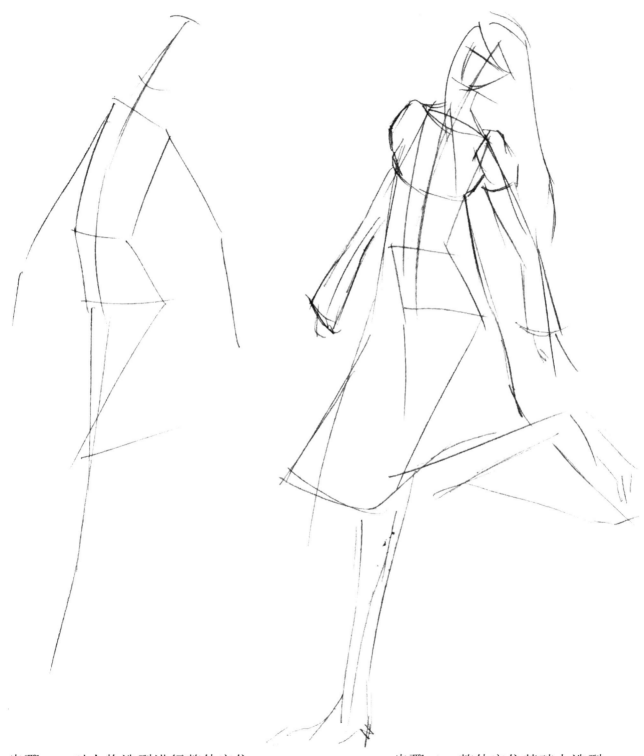

步骤一　对人物造型进行整体定位,
　　　　注意动作和形态比例。

步骤二　整体定位基础上造型,
　　　　勾画整体轮廓。

五、跳姿的画法

跳姿（一）

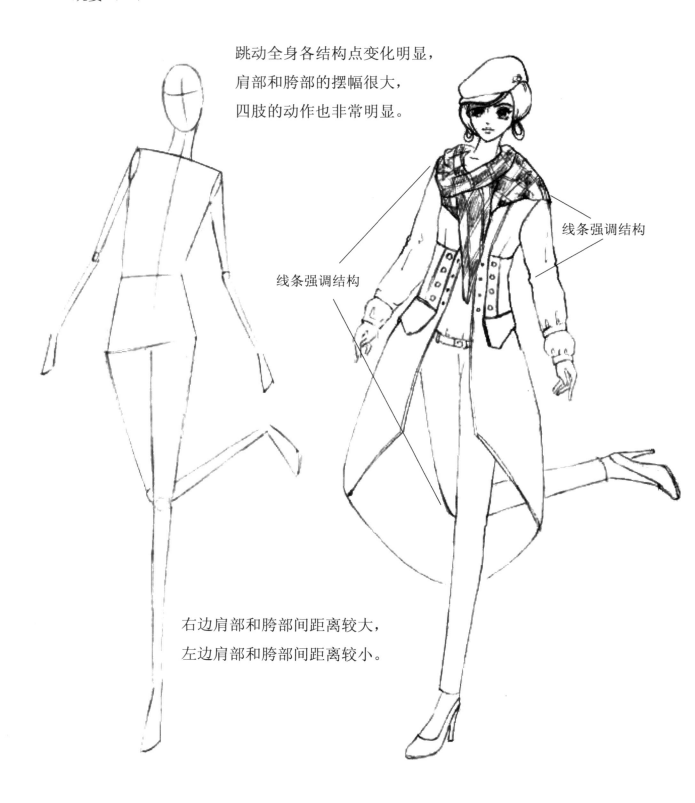

跳动全身各结构点变化明显，
肩部和胯部的摆幅很大，
四肢的动作也非常明显。

线条强调结构

线条强调结构

右边肩部和胯部间距离较大，
左边肩部和胯部间距离较小。

几何形体图

步骤三　完成稿。

注意：用铅笔轻轻勾画。

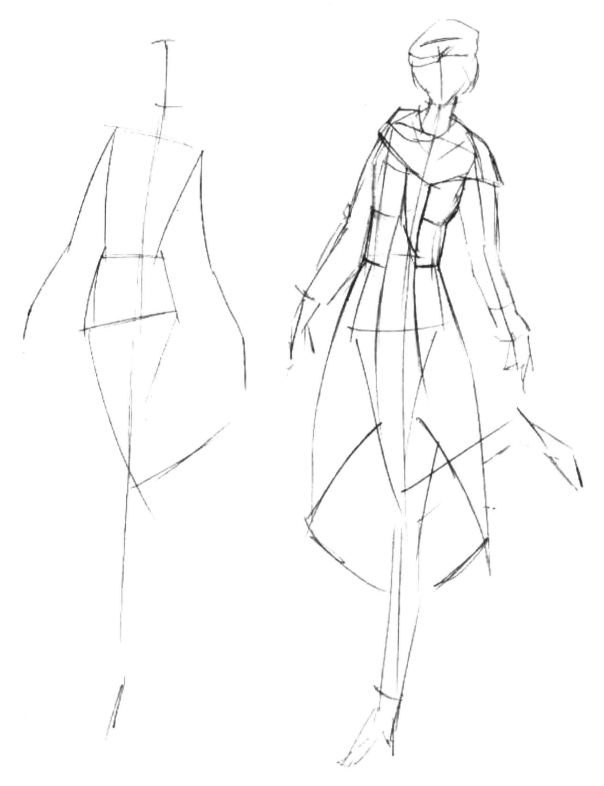

步骤一　对人物造型进行整体定位，
　　　　注意动作和形态比例。

步骤二　整体定位基础上造型，
　　　　勾画整体轮廓。

跳姿（二）

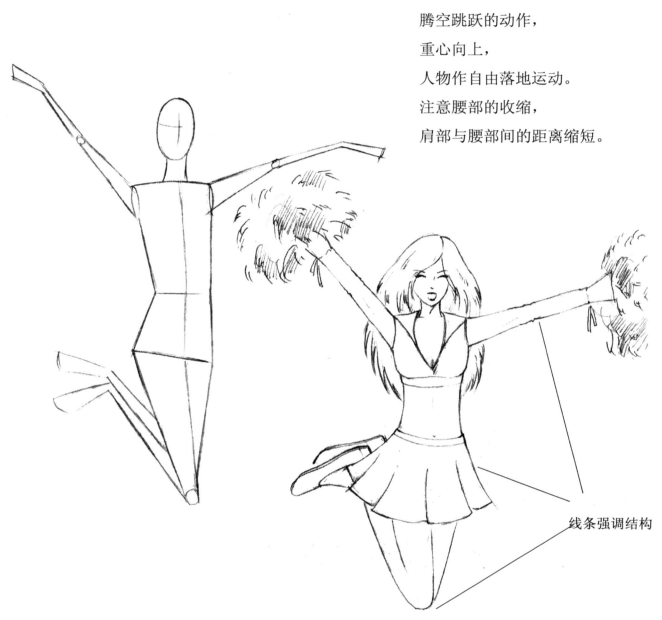

腾空跳跃的动作，

重心向上，

人物作自由落地运动。

注意腰部的收缩，

肩部与腰部间的距离缩短。

线条强调结构

腿部向上弯曲折叠，

整个力量向上。

几何形体图

步骤三　完成稿。

注意：用铅笔轻轻勾画。

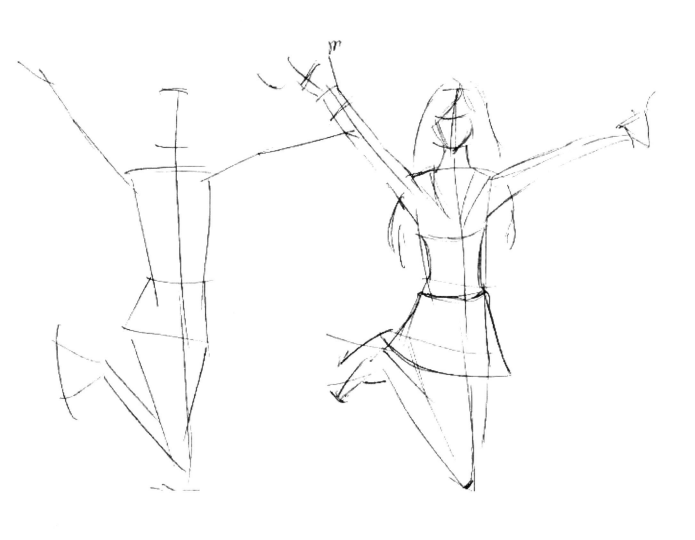

步骤一　对人物造型进行整体定位，
　　　　注意动作和形态比例。

步骤二　整体定位基础上造型，
　　　　勾画整体轮廓。

跳姿（三）

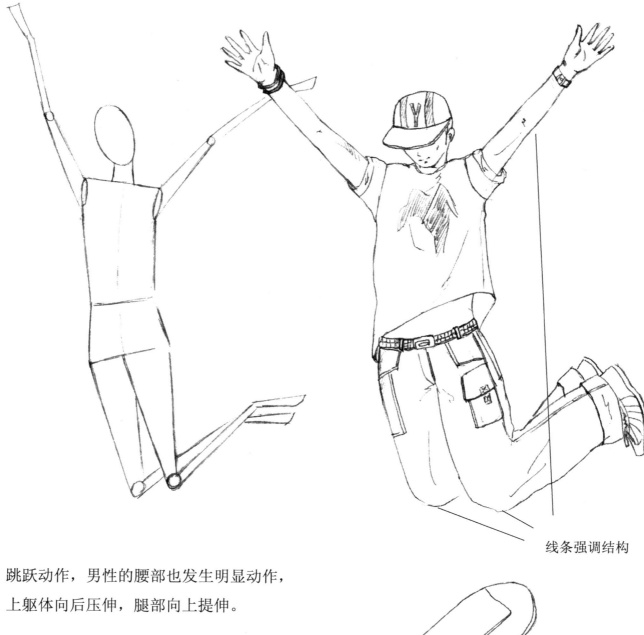

线条强调结构

跳跃动作，男性的腰部也发生明显动作，
上躯体向后压伸，腿部向上提伸。

几何形体图 步骤三　完成稿。

注意：用铅笔轻轻勾画。

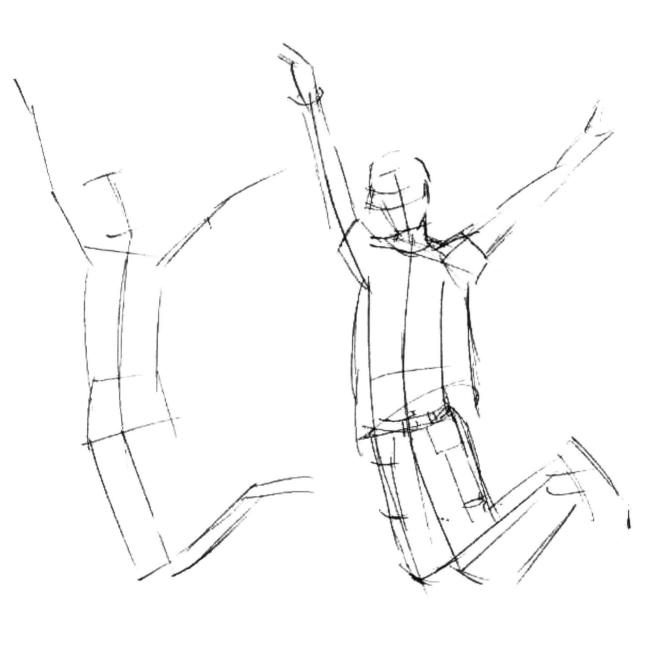

步骤一　对人物造型进行整体定位，
　　　　注意动作和形态比例。

步骤二　整体定位基础上造型，
　　　　勾画整体轮廓。

第四章

Q版人物画法

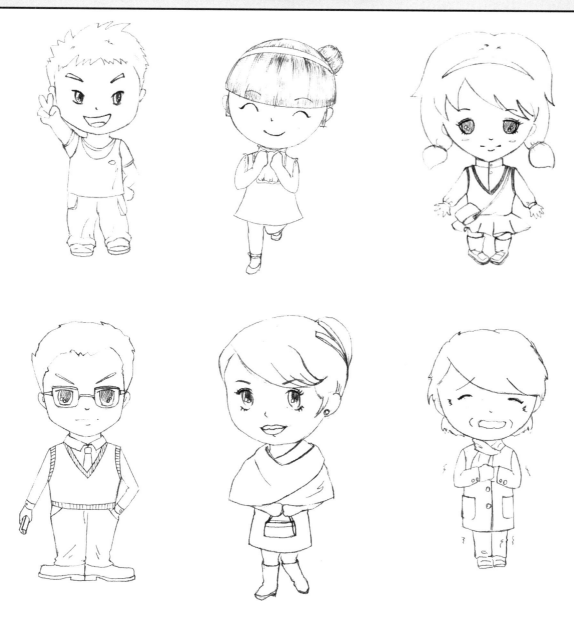

　　Q版就是对人物表情和比例上的夸张，通过这种夸张来表现不同年龄、不同性别人物的"可爱"。

一、Q版表情汇总

呆滞

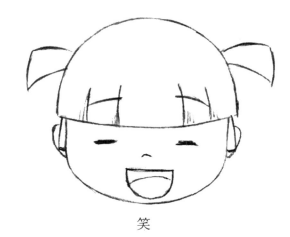

笑

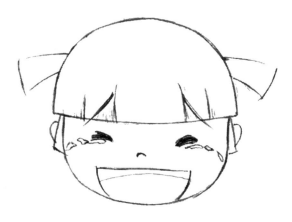

哭

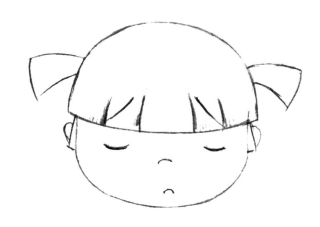

沮丧

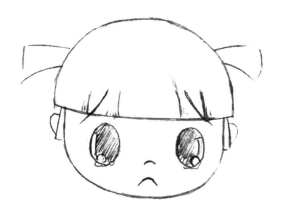

伤心

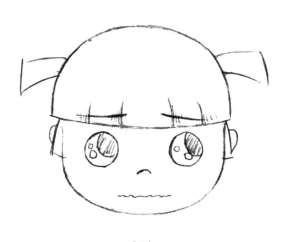

难过

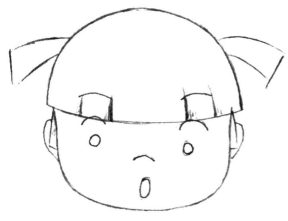

惊讶

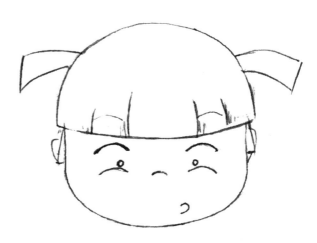

心喜

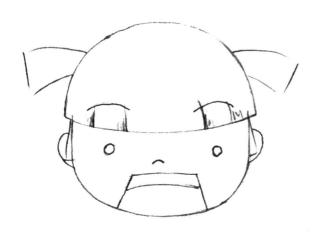

生气

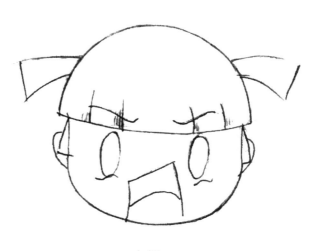

大怒

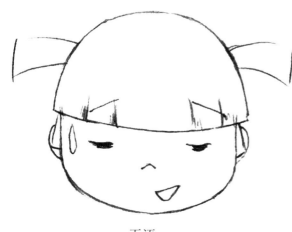

无语

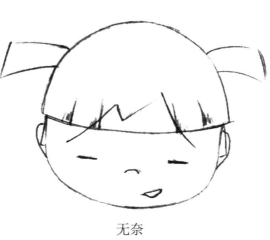

无奈

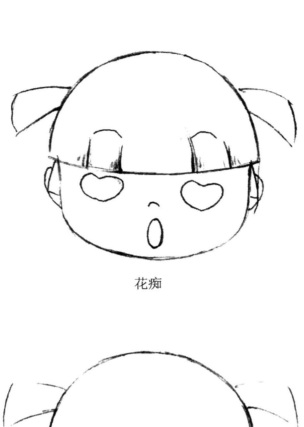

花痴

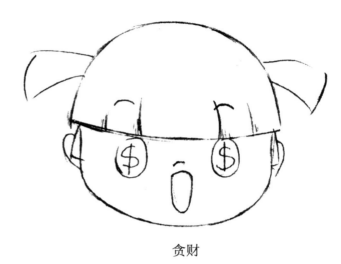

贪财

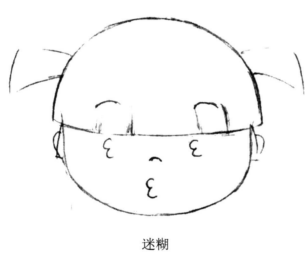

迷糊

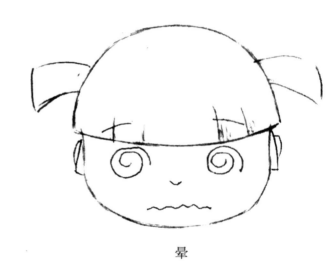

晕

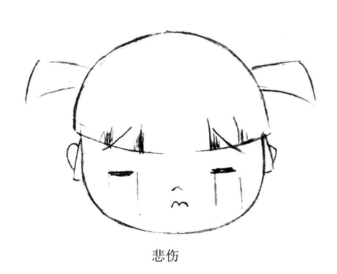

悲伤

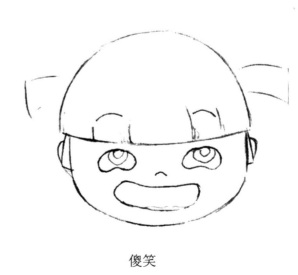

傻笑

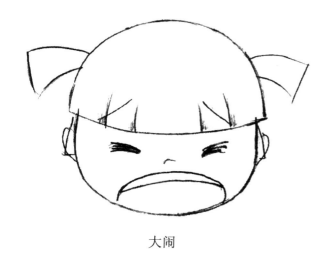

大闹

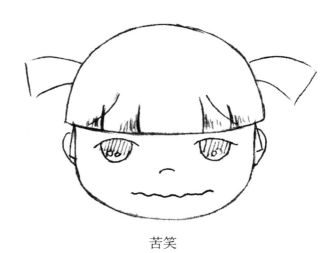

苦笑

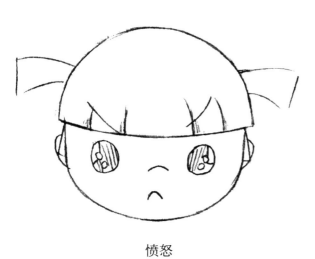

愤怒

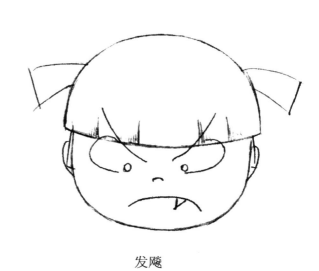

发飙

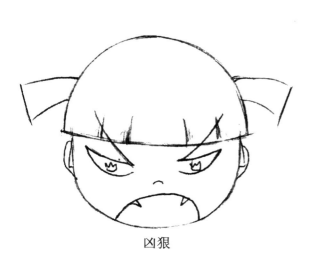

凶狠

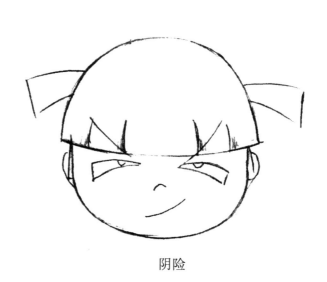

阴险

二、Q版幼儿

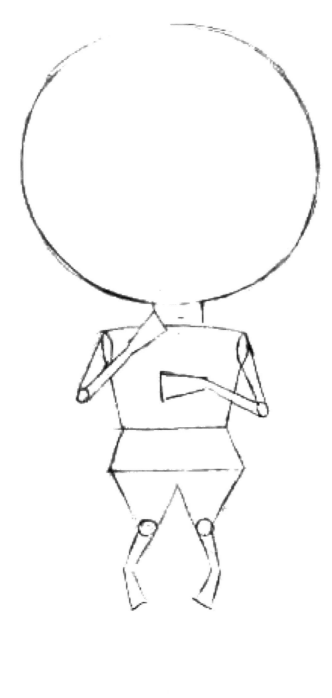

幼儿比例保持1：2，
圆脸、大眼睛、夸张的表情，
搭配小手和小脚显得更加可爱。

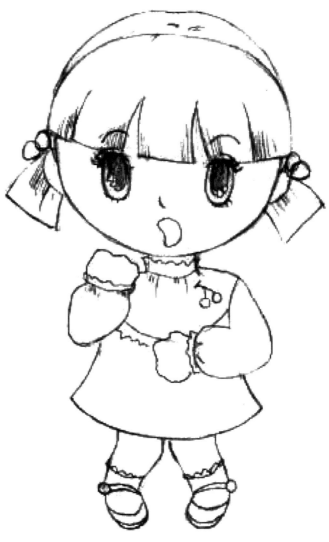

三、Q版儿童

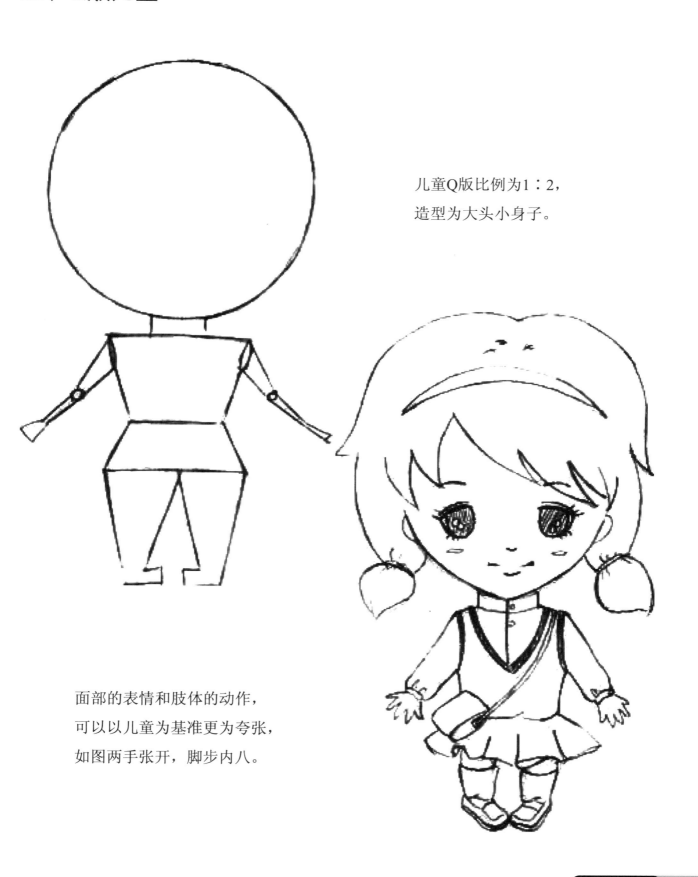

儿童Q版比例为1：2，
造型为大头小身子。

面部的表情和肢体的动作，
可以以儿童为基准更为夸张，
如图两手张开，脚步内八。

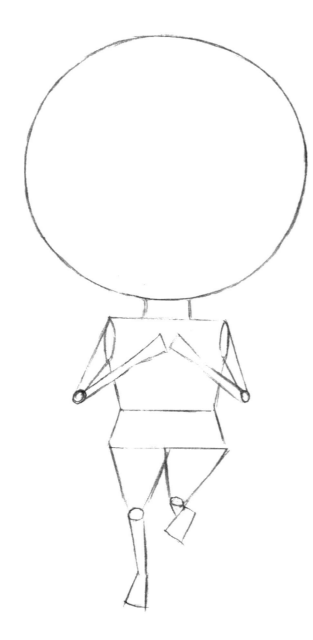

跳跃的动作保持上躯体不变，

仅腿部发生动作变化，

但要注意透视关系，

圆脸、小手和小脚，

仍然是Q版儿童造型的重要表现。

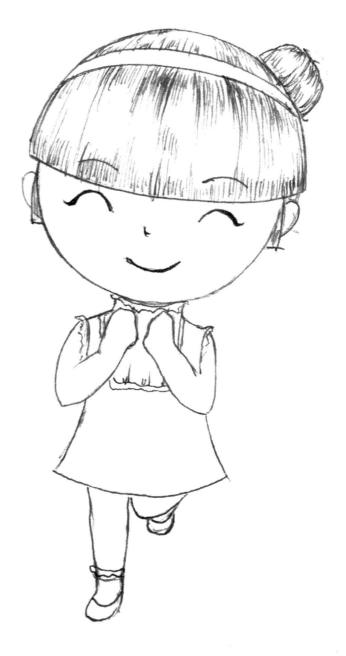

四、Q版少年

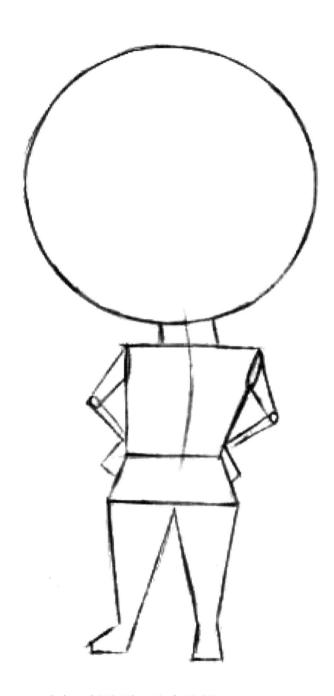

脸型和五官保持儿童化形象。

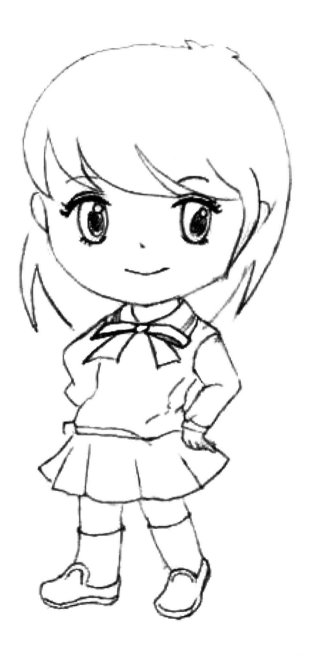

少年Q版造型，头身比例1：2.5，
上躯体略微摆动，双手弯曲叉腰间，
双脚打开站立。

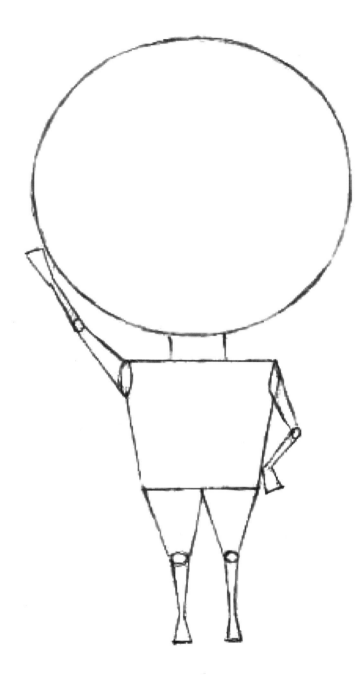

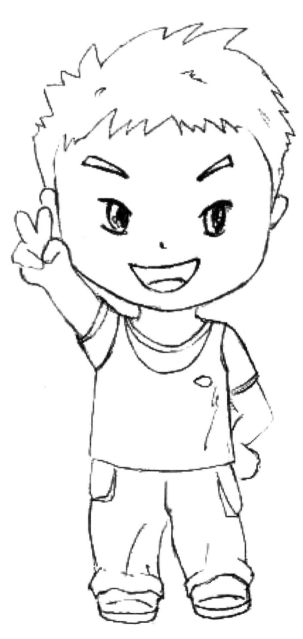

少年Q版造型，头身比例1：2.5，
除手臂，其他部位没有明显的动作。

除了脸部和五官造型保持圆形，
小手的表现也保持圆形。

五、Q版青年

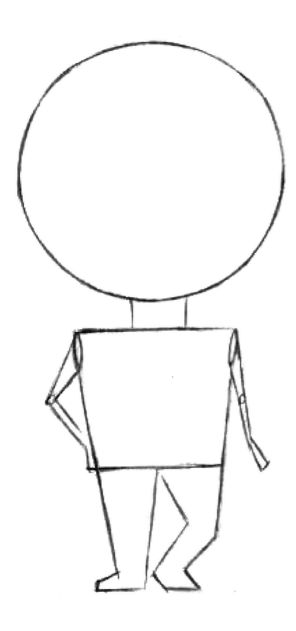

面部表现较一般青年面部，
略显可爱，如圆脸。

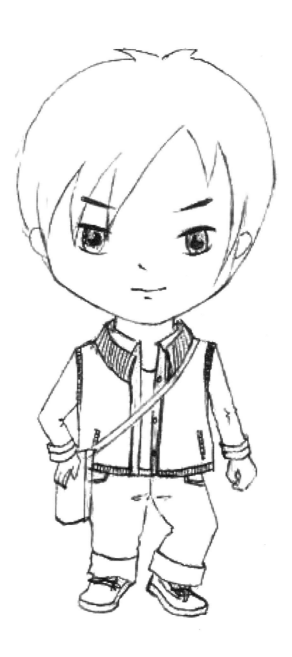

青年Q版造型，头身比例1：2.5，
躯体没有扭动和摆幅，
右手和左脚交错弯曲。

六、Q版成年

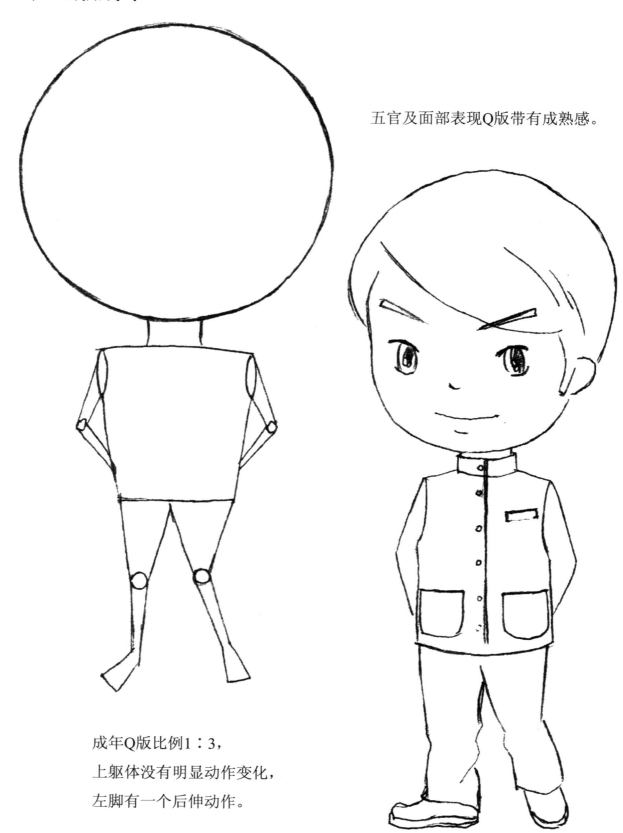

五官及面部表现Q版带有成熟感。

成年Q版比例1：3，
上躯体没有明显动作变化，
左脚有一个后伸动作。

面部表现以成年人五官为基准，
在外形的绘制上向儿童五官表现靠拢，
使得成熟中略带一份稚气。

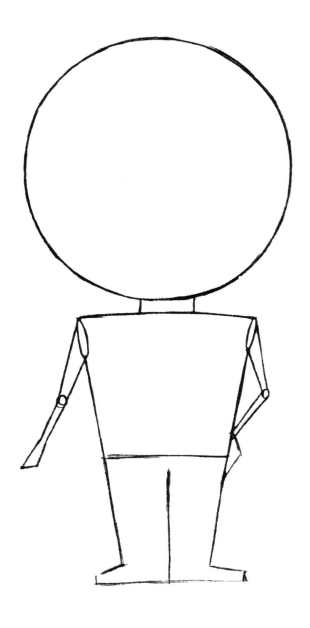

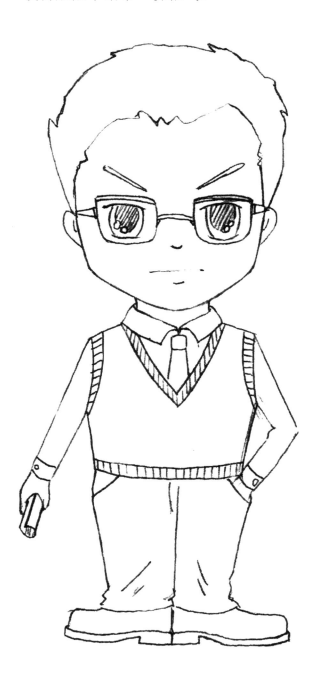

成年Q版比例1：3，
上躯体没有明显动作变化，
脚部呈"一"字形张开，
动作比较夸张。

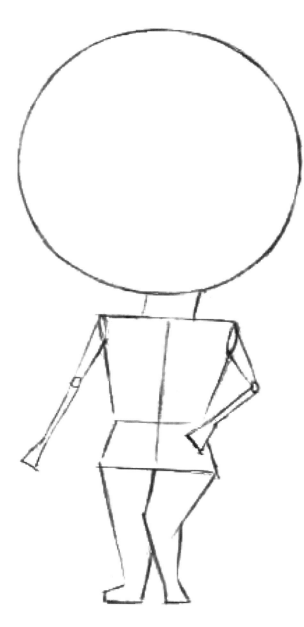

肢体动作表现略微明显，

肩部和腰部都出现摆动。

左臂的叉腰动作、左腿的弯曲构成完整的动作。

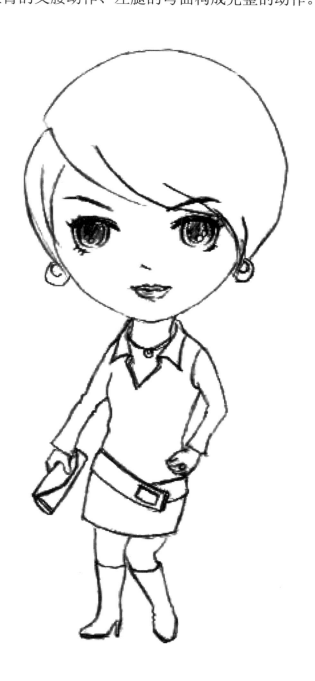

时尚成年女性在Q版造型中，

发型、衣着、饰品、

高跟鞋的添加极其重要，

它们衬托出这个年龄段的特点。

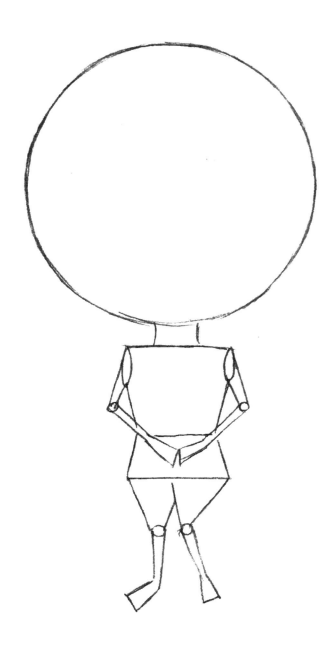

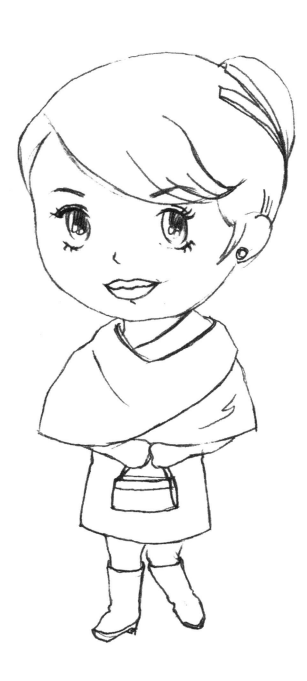

成熟女性在Q版造型中，
仍然可以体现其韵味，
唇部的刻画可以表现年龄阶段特点。
搭配合适的发型、衣着及饰品，
也能衬托出这个年龄段的韵味。

七、Q版老年

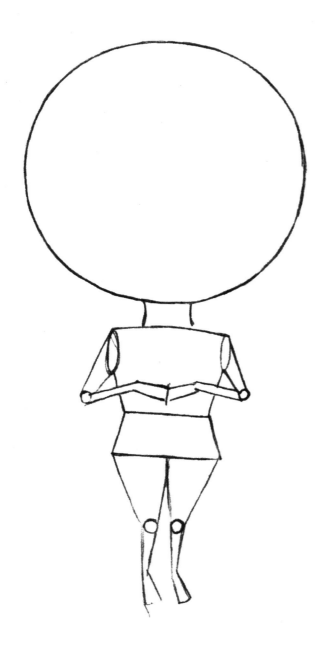

注意发型和衣着的搭配，
这样更能衬托这个年龄Q版的风格。

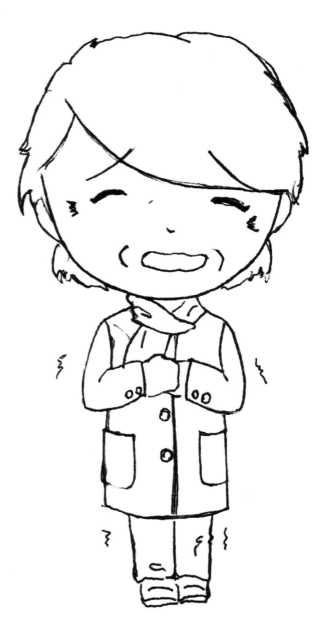

老年的Q版比例为1：2.5，
面部的表现在成年人的基础上添加几条皱纹，
就能将老年人的特色表现出来。